U0086206

彩圖一／愛彌爾・德華（Emile DEROY 1820－1846）〈紅髮小乞丐〉，約1842—1843，油畫，46×38公分。

彩圖二／盎格爾
(J. A. D. INGRES,
1780-1867)
〈聖女貞德〉，
1842，油畫，
76×105公分。

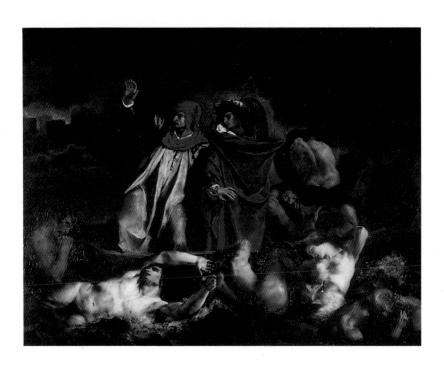

彩圖三／德拉克瓦
(E. DELACROIX,
1798-1863)
《但丁與維吉爾同
赴地獄》1822,
油畫,189×264
公分。

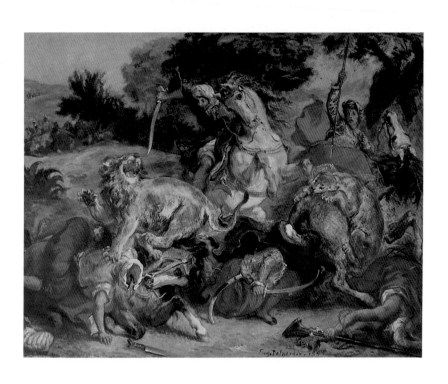

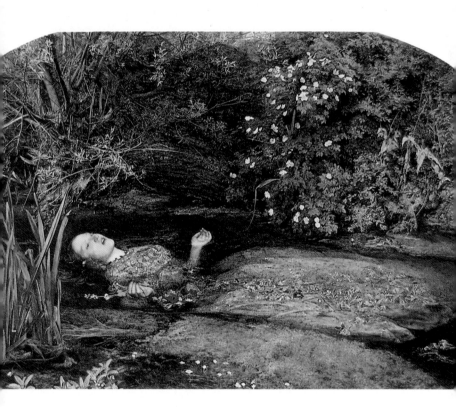

彩圖五／米勒斯（J. E. MILLAIS, 1829-1896）〈奧菲麗〉，1852，油畫。

彩圖六／畢維・德・夏凡納（Puvis de CHAVANNES，1824-1898）〈少女與死亡〉，1872，油畫。

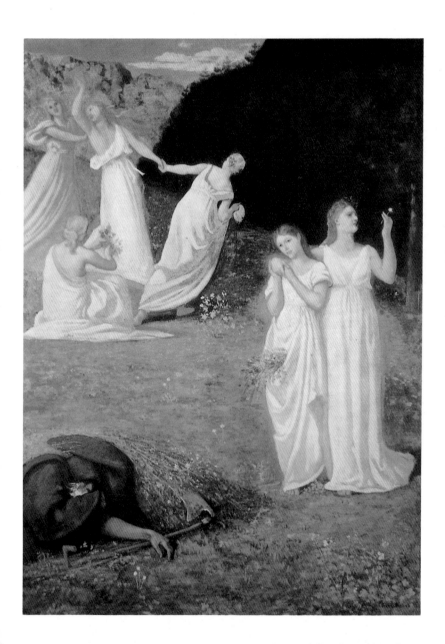

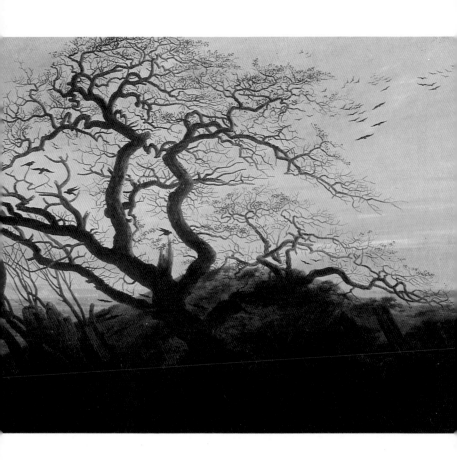

彩圖八／莫侯（G.
TIOREAU，1826-
1898）〈獨角
獸〉，1885，油
畫，115×90公
分。依據中古的信
仰，唯有貞潔處女
能接近獨角獸。

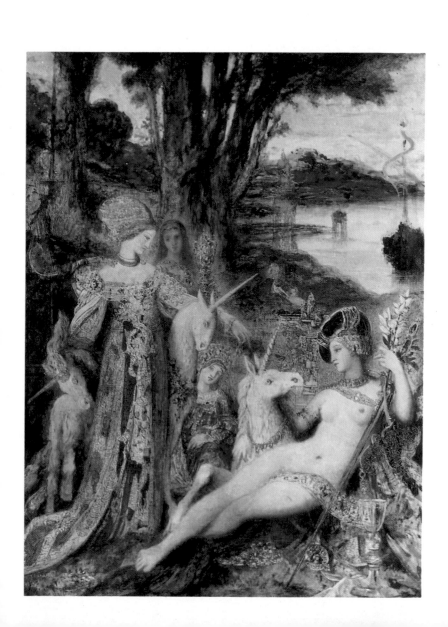

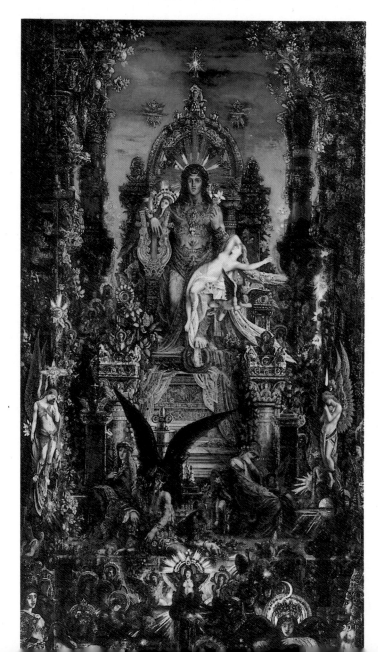

彩圖九／莫侯（G. TIOREAU，1826-1898）〈朱比特和賽美蕾〉，1894-1895，油畫，213×118公分，貪婪的形象，謎樣的符號。

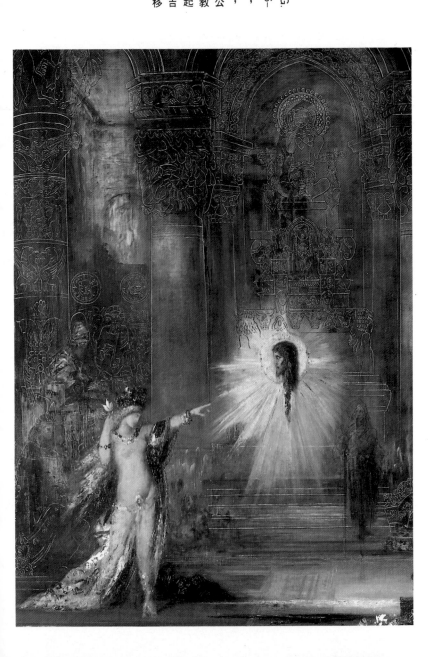

彩圖一〇／莫侯（G. TIOREAU，1826-1898）〈顯靈〉，1875，油畫，142×103公分。熱氣騰騰的教室裡，莎樂美伸起左臂，脚尖踏著吉他的樂調，慢慢移動。

彩圖一一／高更（P. GAUGUIN，1849－1903）〈禮拜後的幻象〉（或〈雅各與惡神之鬥〉）1888，油畫，73×92公分。

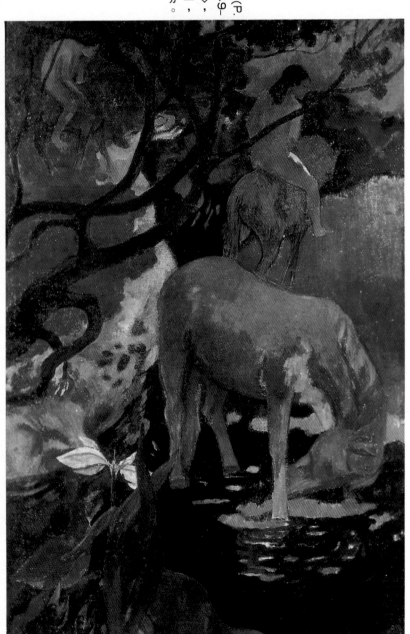

彩圖一三／昂梭（J. ENSOR，1860– 1949）〈怪誕的面 具〉，1892，油畫。

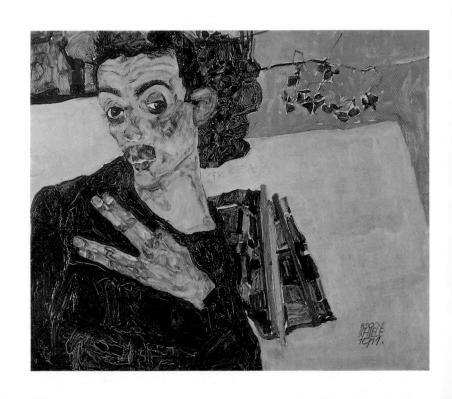

彩圖一四／席勒（E. SCHIELE, 1890-1918）〈叉開手指的自畫像〉，1911，油畫，26.5×34公分。

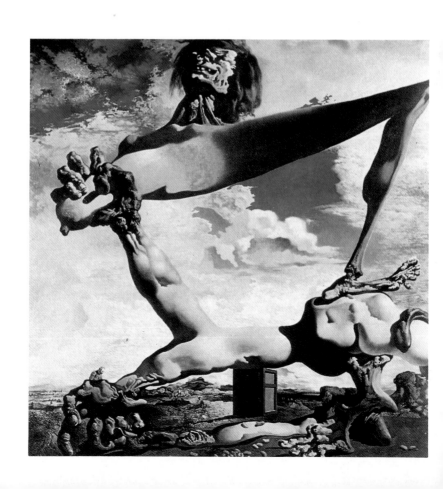

彩圖一六／馬格里特
(R.TIAGRITTE·1898
－1967)〈燈之王
國〉，1949·油畫
·48.3×58.5公
分。

# 形象與言語

——西方現代藝術評論文集

三民叢刊 34

李明明著

三民書局印行

序

二十世紀常被認為是一個聲與色氾濫的世紀，視聽傳播媒體的商業化、世俗化把形象聲色帶到所有人類足跡出現的地方，而大大小小的形象圖飾、壅塞於街頭、書店、畫廊、美術館，令人嘆為觀止；但是面對着這些圖飾形象的人們，是不是因此而更接近它們呢？答案是會令人失望的，非但對中國觀眾們來說，來自西方的圖象式樣似乎是隔了一層，即使是在西方社會裏，現代藝術的多樣化，也在視而無睹的冷漠反應下，顯得突兀而荒謬。

這個現象可以自兩方面來解釋，一方面，藝術，在其感性訴求以外，透過視覺形象傳達精神思想，類同人的言語行為，而言語的溝通要依賴約定俗成的默契，在標榜創新與個性的現代藝術下，形象言語已經成為藝術家極個人化的語言，愈來愈難以理解。

在另一方面，藝術創造表現了個人的價值形式，藝術上的共鳴無異於塑造了文化上的共識；文化形象既然是藉着藝術而彰顯，那麼現代藝術的多樣而分歧，正說明了人在價值尋找

中的文化危機。這個文化危機雖然源自西方，卻已經不是單單屬於西方的問題，在備受西方文化衝擊的世界每一個角落，都呈現着這樣一個價值認同，文化認同的疑慮，藝術表現不過是其中的一個例子。在面對着形形色色的藝術作品時，如何由其形式的掌握而進入其意義世界，這確實是一個極普遍的問題。引一句杜夫海納說的話：「作為審美對象的藝術品是曖昧難解的，它的輪廓，除非是對專家說，並不是那麼明確清楚。」這個集子取名為「形象與言語」源於此。

書中十八篇有關西方及當代藝術的文字，不是在一時之間寫成，也不是針對某一個問題，但是主導着這些文章的動機卻是一致的，那便是現代藝術的解讀。涵蓋面比較廣，自藝術風格的釐清及其歷史溯源、到前衛藝術的意識型態、現代與後現代的分野、文化典章制度與藝術社會功能等都是討論的對象。總之，期望自歷時與並時的不同軸、不同角度下，探視近代西方藝術中的一些問題，藉此引起進一步研究當代藝術的興趣。

這個集子承周志文先生的敦促與梁隆惠先生的協助，得以成書付印，在此向他們表示謝意。

文中有不少外文譯名，在目前標準譯名從缺的情況下，暫設索引，希望先做到書內的譯名一致。

# 形象與言語

# 藝術批評的本與末

## ——藝術學方法探討之一

藝術批評是對藝術作品的分析與評估，評估必有其尺度與標準，古今中外不同的藝術傳統中，不同的尺度與觀點有過不同的辯論與爭議。而今天的藝術批評更具有另一特徵，即充分體現了二十世紀末價值觀的複雜性與矛盾性。在歷經一個世紀的現代藝術轉向後現代藝術的價值危機中，藝術問題的反思與探討已成爲藝術工作中不可忽視的一環。尤其在以作品析讀爲基礎的藝術學研究裏，藝術批評首當其衝，擔負起解釋作品的任務，銜接的不止是作品與觀眾，創作與欣賞，還會合藝術史，藝術哲學❶，藝術社會學和心理學諸人文科學，爲藝術學的整合提供了具體的方法。

然而藝術批評的學術地位一直到現在還得不到應有的重視。非但在國內，因爲缺乏滋養

❶ ：本文內不用「美學」而用「藝術哲學」，是爲避免與社會主義國家學者泛指「藝術科學」之「美學」混淆。

的環境，始終沒有實質的批評存在；即使在西歐，藝術批評自十九世紀以來已有一段輝煌的歷史，直接影響了現代藝術的發展，但在高等學府中藝術批評的研討，仍如鳳毛麟角，「藝術批評史」的存在鮮為人知，而把藝術批評當做「一般報章雜誌上的評論文章」者，仍大有人在。

誠然，藝術批評中有不少是時下評論性的文章，也有缺乏客觀、冷靜或不够明確的例子，但這些是品質良莠的問題。藝術批評針對個別作品所作的審美判斷，必有其不同於藝術史與藝術哲學之處。下面僅就藝術批評之方法與範疇，及其被引為詬病的「偏見」、「時下性」、「個別性」諸問題，作一討論，並藉此審視在藝術學探討中的位置，及與藝術史、藝術哲學間的相互關係。

## 藝術批評的審美判斷

「（文藝）批評就是對文學著作與藝術作品之判斷」，這是法國《李特大字典》（Le LITTRÉ 1863-1872）為文藝批評下的定義。這裏的判斷是指的審美的判斷 (le jugement esthétique)，亦卽具有美學或哲學觀點的判斷，非美學性的判斷便不在藝術批評之內。

《羅貝字典》(*LE PETIT ROBERT*, 1967) 還進一步指出，文藝作品的批評是「分析 (analyse)，欣賞 (appréciation)，審察 (examen)，評估 (jugement)」一齣戲，一本小說，甚至一件科學作品。換句話說，藝術批評是對特定的藝術作品進行思考，在一定的時空背景下，用相對應的術語和方法，對作品加以說明，解釋和評估。一般說來（不排除例外），它是以一種敏感而具有洞察力的思維和藝術品進行接觸後所生的結果。這種接觸可能是在混亂而複雜的過程中進行，但作為藝術批評，必須具有充份明晰的語言，這種語言非但能掌握那些混雜而模糊的成份，還得進一步加以釐清、整理，找出對美學有意義的材料，闡述之，解釋之或評估之。

這種解釋或評估，無論如何一定有它的視界 (horizon)，由於這種不可避免的視觀界而形成的「偏見」，是有其合法性 (légitimé) 與積極性的。

## 視界「偏見」的合法性

人對事物的觀察必有其視角，由此而形成的視界正是人面向自然的具體化。當人面對作品，成為作品的觀眾（或讀者）的時候，只要對作品的評賞與理解是認眞而積極地顯示作

品，不是消極的重覆，或一廂情願的自我投射，那麼這種對作品的析讀或評估，便成爲人類藝術活動中不可少的一部分。因爲藝術經驗由創作的意念（衝動）到作品的生成，由作品的存在轉化成觀眾所感受與理解的審美對象，是週而復始，形成一個創作行爲與審美經驗的循環。藝術言語與藝術批評不斷地發表作品，說明作品，也因此不斷更新對作品的理解和發現。由此而形成藝術作品不可窮竭的內含與作家生生不息的創作動機。

下圖顯示了藝術家，作品與觀眾間相互依存的關係與藝術批評在下游美學中的角色：

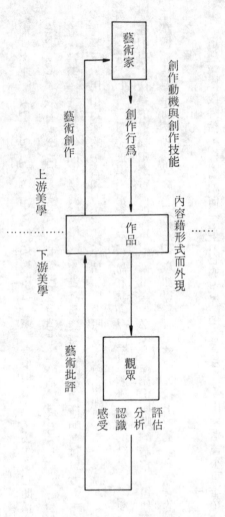

藝術家
創作行爲
作品
觀眾

創作動機與創作技能
內容藉形式而外現
評估　分析　認識　感受

藝術創作
藝術批評
上游美學
下游美學

進一步說，對事物的理解與解釋，並不僅僅是方法或過程，而是人類經驗的一部分；亦即上面所說的人面對世界的實證。因此詮釋學學者認為「作品」或「對象」的意義，不能單方面歸結成事物或作者的原意，而勢必與接納「對象」或「作品」的理解過程結合。這個論點並非為藝術批評而設立，卻為藝術批評的「合法性」(légitimité) 提供了理論依據。

## 並時性批評所衍生的問題

藝術批評既然是對具體作品的詮釋，具體事物的時空關係必然會影響到分析，而當批評的工作與作品的時空是在並時的關係下進行的時候，這種批評難免不受到時尚的左右。時尚的趨附是暫時而排他的，缺少真確性 (adhésion non-authentique)；不如「品味」(le goût) 持久；「品味」是一種具有包涵性的審美判斷力，缺乏品味的評估是藝術批評所忌諱的。時下的藝術批評假若受到現實中非審美因素如意識形態、利害關係的影響，會削弱審美的包涵力，而造成藝術批評的瑕疵，這是藝術批評常被詬病之處。評論家中卓越如狄德羅 (D. Diderot, 1713-1784) 和左拉 (E. Zola, 1840-1902) 者也不能例外。狄德羅自倫理觀點讚揚葛洛茲 (G. B. Greuze 1725-1805) 的教誨性繪畫，而貶斥布歇 (Boucher 1703

葛洛茲的〈鄉村嫁女〉在狄德羅的《沙龍》評論中備受讚揚。

1770）的華麗與輕浮；左拉捲入自然主義的論戰而譏諷塞尚等，不能不使人對時下性的評論有所警惕。但是我們不能因噎廢食而否定並時性的藝術批評，「古」與「今」不是取捨藝術批評的標準，也不是區分藝術史與藝術評論的界限，因為這種二分法意味著藝術史不顧當前藝術活動，而藝術批評不顧歷史。事實上即使「史者僅引證，不作評估」（Michelet），藝術史也不可能將見證的基礎建立在沒有評估的認識上。何況藝術史的工作者各有其不同的價值判斷，而且這種判斷與藝術批評的觀點是相互對應的。

非但「古」與「今」不能區分藝術批評與藝術史，評估與詮釋也不足以區分這兩種不同的工作，其所以區分藝術批評與藝術史者，在於其方法與目的。

## 藝術批評以說明、解釋為本，以評估為末

現象學要批評家「回到作品去」，並要對作品「說明、解釋和判斷」。杜夫海納（M. Dufrenne）還指出這三項功能中應當以「說明」為首要，以說明引導解釋與判斷；在解釋中還要分清主觀化的解釋和客觀化的解釋；至於「判斷」（juger）一點，雖無法避免，但應限制運用，以免掉進妄自尊大的陷阱，或犯下價值判斷的錯誤。

藝術批評與藝術史誤將時代趣味的視覺符號，當作藝術評價之標準，這類例子很多，譬如文藝復興時期發明的幾何透視，就被認為是相對中古時代平面藝術的進步，這種錯誤還曾波及到對東方繪畫的理解，造成對中國線型透視的歧視。

一個時代對藝術的敏感性，往往會藉著某些類型表現出來。這些共性與個人創作直接打成一片，藝術史要找出這些關係，往往要借用藝術批評的說明。舉一個實例：根據十二世紀時戴奧菲勒（Théophile）的解釋，十二世紀畫家的特色是構圖與色彩的和諧；到了十四世紀，根據齊尼尼（Cennini，十四世紀中葉），則是素描與色彩；十五世紀根據阿爾伯提（L. B. Alberti, 1407-1472）繪畫要素應是物體的輪廓與平面的結構，色彩的作用則降到黑白明暗的層次（clair et obscur）。讀了這三位作家的介紹，我們很快地可以瞭解一件十二世紀的拜占庭鑲嵌畫（Mosaïque），果然是具有鮮明色彩的構圖，一件十四世紀金色打底的脫斯岡（Toscan）繪畫是在線條與色彩間的和諧，到了十五世紀，馬沙奇奧（Masaccio）的壁畫則具有嚴謹的造型感。假若沒有這些以作品本身為根據的分析說明，歷史可能採取線型發展的觀點，而這樣寫：「拜占庭的鑲嵌畫是屬於中古野蠻時期的作品，那時候的人喪失了形象的感覺，而僅注重華麗的色彩。然後，到了十四世紀的喬托（Giolto），重新發現了自然，於是形象又開始出現了，但仍嫌生硬，一直要等馬沙奇奧，人們才重新知道如何表現結

實的人體形象，畫中人物才活神活顯。」（法國中學用的歷史教科書直到戰前仍以這種方式解說中古藝術。）

藝術批評的方法在於說明與解釋所採取的視角與論述方式。以西歐為例，早期描繪性的評論多出自文人之筆，他們採取的是以模仿自然為解釋作品的依據，這個類型在批評史中占有相當大的比重。自呂賢（Lucien，公元二世紀）描寫普拉克斯特勒（Praxitéle）的阿弗羅蒂特（Aphrodite）到狄德羅（十七世紀）和戴奧菲勒·戈弟耶（Théophile Gautier，十九世紀）的《沙龍》評論，都是在模仿論與自然主義觀點下詳盡的描寫作品，再進而述說作品對觀者的影響。這是一種文學換置法（transposition Litteraire），一種圖象文寫的評論，也是攝影複製技術發達以前，以書寫言語代替形象言語的一種評論方式。十九世紀中葉以後已逐漸隨著歷史畫和樣畫（peinture de genre）的過去而消失。

另有一種典範式或學院式的評論，把視角自作品以外的自然，移至作家對藝術典範的追求上。藝術典範即美的絕對標準，亦即統一、秩序、比例。這是自亞里多德以來的金科玉律，經過古典藝術的發揚，成為學院藝術的不二法門。十七世紀以後，法國的藝術學院根據這個準則樹建了一個牢固的藝術權威。但康德《判斷力批判》的提出，無異給這個絕對典範以致命的打擊，取而代之的是十九世紀以來的諸流派，形式論，史學觀，乃至二十世紀的心

理學、社會學觀、現象學觀等。闡述觀點之廣泛，使一部西歐藝術批評史可以媲美一部文化史。

## 觀看、反思與論述

藝術批評以作品的觀看、閱讀為起點，「因」作品而生反思（réflexion esthétique），「對」作品而下論述（Discours）。這裏包含兩個層次的活動——感受欣賞是第一個層次，是被動的：反思與論述是積極的，是第二個層次。因此藝術批評在以不同的審美視角（論點）對作品進行思考與分析。前者為其方法，後者為其目的。以不同的美學論點闡述作品的意義，有如為作品打開無數的窗戶與渠道，以便利進入個別作品的世界。這裏，藝術批評非但不同於藝術史，也不同於藝術哲學（美學），其區別，誠如《藝術批評史》的作者梵杜里（L. Venturi）所說，在於後者是沒有時間性的，也可以說是沒有歷史性的，因為藝術哲學（美學）是一種規範性的精神科學，而藝術批評是針對個別作品而發。

但是二十世紀西方藝術哲學（美學）與藝術批評之間，存在著特殊的親和關係。主要原因是藝術哲學逐漸放棄了對藝術本質及藝術共性的尋求，而對作品的本身及作品生成前後諸

問題發生與趣。一方面對作品本身的內在邏輯關係發生與趣，如純視覺主義（L'esthétique de la visualité pure）或形式主義（néo-formalisme），結構主義，詮釋學等。是對藝術作品有機、複合而動態的結構加以解說。另一方面，把藝術作品（藝術本體）與欣賞者（鑑賞主體）結合起來研究，如現象學、存在主義，接受美學；換句話說，是把藝術創作，作品與鑑賞，連成一個整體，而稍偏後面一部分（下游美學）的研究。但這並不意味著當前西方美學要脫離傳統思辨性哲學而向藝術靠攏，而應當說，當前美學的討論不再局限在思辨性的形而上的問題內，而對藝術作品本身及審美的具體經驗上有突出的研究成果。因此，二十世紀的西方美學與藝術批評間產生前所未有的互滲現象。但是藝術批評所針對的是個別作品及通過作品所看到的作家。它的目的在釐清每個藝術家，其藝術與品味間的相互關係，藝術活動對品味的作用及品味對藝術的影響；其方法與目的是不同於藝術哲學的。

## 結語

在作品以外審視人類的藝術活動，可以概括在藝術技能與藝術意願兩大範疇中，藝術技能重點在作品的生成上，而藝術意願則不限於作者的意願，有兩個可能：一為作者藝術家的

意願，另一則為觀賞者的意願。作者的意願必在作品之中，可能透過作品達到觀賞者身上，觀賞者或評論者的感受，若經過表達，也可能回到作者身上，因此，這不是一個單向活動，作者與作品間，作品與觀賞者間，都有相互辯證的關係。藝術批評也因此不是單對作品的回應，其透過作品而反射到作者身上的影響力是很明顯的，這雖不是藝術批評的最終目的，卻說明了藝術批評的責任態度與積極性。

由作品的析讀出發，銜接觀眾與作者，創作與欣賞，會合藝術史的建立，提供藝術哲學的材料，藝術批評在藝術學的整合中，銜接各部門的環節位置，可以在下圖得到說明：

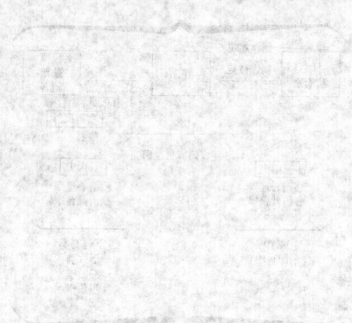

# 畫家與時代潮流

## ——不同藝術評價中看圭斯達夫・莫侯

圭斯達夫・莫侯（Gustave Moreau, 1826-1898）在西方近代繪畫史中是一個引人爭議的人物。早在一八六四年的沙龍中，莫侯曾以《司芬克斯與奧狄帕》一畫獲獎而成名，一時成爲上層社會偏愛的畫家，並因此獲得拿破崙三世的垂靑，做了龔比埃尼宮（Chateau de Compiègne）的座上客。但是在五年之後，畫家因爲參加沙龍展中作品受到藝術界嚴厲的批評而隱跡，推辭了政府委託他在巴黎萬聖殿（Le PANTHEON）的壁畫工作，拒絕了一切公開展覽。直到一八七六年畫家才重返沙龍❶，但是此後莫侯的活動愈趨窄狹，只限於少數文

❶ 一八六四年莫侯以《司芬克斯與奧狄帕》（SPHINX ET OEDIPE）一畫獲沙龍獎時，年僅二十五歲，接著陸續在沙龍中發表的作品有一八六五年的《賈松》（JASON），《靑年與死亡》（LE JEUNE HOMME ET LA MORT）一八六六年的《奧菲》（ORPHÉE），《普羅美特》（PROMÉTHÉE）兩件油畫參加沙龍時，雖獲獎，批評輿論卻是負面的。佳評；但在一八六九年再以《裘彼特與尤羅帕》（JUPITER ET EUROPE），

人貴族圈子內。畫家在當時上層社會享有的榮譽與另外一批人對他的負面藝術評價，造成畫家頗為尷尬的社會處境。詩人中的虞士曼（J. K. Huysmans, 1848–1907）、羅罕（J. Lorrain, 1855–1906）對他的偏愛，劇作家王爾德（O. Wilde, 1856–1900），年輕一代的普魯士特（M. Proust, 1871–1922）對他近乎崇拜；然而畫家中的高更（P. Gauguin, 1849–1903）、戴伽（E. Dégas, 1834–1917）則對他完全不能接受，至於藝評家耶弗華（G. Geffroy）和塞喀朗（Victor Segalen, 1878–1919）對他的負面評價，尤其是後者幾乎否定了莫侯的畫家合法存在性（Legitimité），使圭斯達夫・莫侯成為近代繪畫中一個頗多爭議的人物。

畫家死後不到五十年，藝術史上在談到後浪漫的頹廢風格時提到他的名字以外，莫侯之名幾乎自藝術史上消失。若不是畫家在晚年擔任過六年國家藝術學院的油畫導師，教出了數位知名的畫家，如馬蒂斯，盧奧（G. Rouault, 1871–1958），馬蓋（A. Marquet, 1875–1947）等，因此具有名家之師的頭銜，否則，莫侯在二十世紀初期藝術史上的地位，大概僅限於一個學院派華麗風格畫家罷了。

在十九世紀學院藝術的權威壟斷下，不少獲羅馬大獎的畫家，在身後未必能繼續享受生前的榮譽，如布革侯（A. W. Bouguereau, 1825–1905），布朗傑（L. C. Boulanger, 1806–

1867）後世都沒沒無聞，歷史是有比較客觀的過濾作用。然而莫侯的例子卻不然，在被冷漠了半個世紀之後，不但「恢復名譽」，還又再度成爲藝術界的話題。

一九六一年羅浮宮舉辦了一個「奇異藝術」特展，圭斯達夫・莫侯的畫在「奇異」、「怪誕」的標題下重新出現。此後十五年間，歐美各大都會有不下十三次國際性大展❷，都以象徵主義及其相關畫家或運動爲主題，莫侯的作品在展覽中顯出了日益重要的地位。

一個藝術家因爲得不到世人的共鳴而寂寞一生的例子，歷史上比比皆是。然而從上面粗略勾劃出來的莫侯身世中，可以看出莫侯的例子，並不是一個單純的藝海浮沉錄。對他的作品的熱中與排斥，並不是單純的兩種藝術趣味的反映。它實在是兩種典範性藝術價值的對立。

——概括的說，是靈性、詩性與官能性、材料性的對立，也是古典與現代的對立。因此對圭斯達夫・莫侯作品的爭議，根本是現代化藝術價值相對古典藝術價值的爭議。

下面嘗試由圭斯達夫・莫侯反映在藝術史及藝術評論中的各種形象，探索世紀末現代藝術與古典藝術價值的消長。

❷
請參閱拙文〈貪婪的形象、謎樣的符號〉。

## 古典美學衛冕者、史詩畫家

出身藝術學院的莫侯，接受過當年安格爾（J. A. D. Ingres, 1780–1867）、德拉克瓦（E. Delacroix, 1798–1863）同樣嚴格的素描和歷史畫訓練，但莫侯與他的前輩所不同的，是幾乎無例外的自神話和史詩中取材。莫侯對神話中的人物常賦予個人的詮釋，形成他獨特的畫家語彙。

莫侯對古典畫家如普桑（N. Poussin, 1594–1665）、達文西、米開蘭基羅，及古希臘所代表的價值從來沒有懷疑過。這是莫侯絕對古典的一面。在十九世紀學院藝術價值一再受到挑戰，而備受批評指責之時，莫侯選了學院的這一邊。他對學院體制及其教學的維護，大概是現代洪流淹蓋一切以前的最後呼喊。

一八九〇年，法國行政執行署因檢討國家藝術學院設在羅馬的藝術分院的存廢，而向藝術家們徵詢意見，下面是莫侯答文中的一段。

偉大的藝術是詩與想像意境的藝術，以不妥當的歷史畫（Peinture d'histoire）名稱

來代表藝術是無意義的。因爲偉大的藝術並不自歷史中汲取它的材料與表現方式，而是取自純淨的詩，取自高度想像的奇幻（La haute fantaisie imaginative），而不是取自歷史事實，除非是爲了寓意（Allégoriser），爲了象徵（symboliser）。……而這藝術是超越時間的，它出現時必然反映心靈的基調（Le ton général des âmes）……這才是藝術達到「現代」的唯一方式。

我們看到，有人要摧毀這個藝術學院了。他們唯一的理由是這所學院仍然代表著法則、傳統和崇敬。眞是難以置信，卻居然有這樣的咄咄怪事。對不起，先生們，我們是要保存這所藝術學院的。不但不希望支配著藝術學院的法則式微，相反的，我們期望這法則更爲嚴屬，更爲著重，更爲嚴格，我們甚至敢說，這法則要更具獨占性。這樣，會有什麼危險？去問問我們的大師吧，問問他們，這些法則，法則的精神，以及他們年輕時代所受到的嚴屬的要求對他們產生過什麼樣的作用。請去找一找，能否找到一位不經嚴屬要求，不必有法則的眞正的大師？那是不存在的。不要以此來指控藝術學院作風蒙昧，思想反動吧，絕無此事。

我們對此的理解是這樣的，可以分爲兩橛，一橛是理想和偉大的藝術，另一橛是現代

通俗藝術，這兒的現代一詞莫非井蛙之見，因爲正如我們所說過的，偉大的藝術，也是現代的，而且它不可能不現代❸。

莫侯在這段文字中不僅爲學院藝術中最高貴的「歷史畫」下了一個象徵主義的定義，還甚至爲當時的「現代」一詞作了一個獨特的詮釋，從這一個對「現代」的解釋看來，莫侯與當時現代化的趨勢間有一個不小的鴻溝。

學院藝術有兩個具體的特徵：一個是靜穆的氣氛，一種接近凝神的觀照；另一個則是理性主義下的感情節制，將赤熱的激情作節制而適度的表現。莫侯企圖借用人體的造型與姿勢來獲取這種效果。這種造型上的探索與當時文學趣味有一致之處：如借助古代神話題材，描繪由事物引起的氣氛而不直接描繪事物本身，以深刻智慧的情感來表達眞切而永恆之美。這都是莫侯與高蹈派巴那斯詩人（Les Parnassiens）神交之處，也說明了畫家與詩人朋友間的密切往來，如德・班維勒（Th. de Banville, 1823-1891）、馬拉美（S. Mallarmé, 1842-1898）、加沙里（H. Cazali）及稍後的德・赫利耶（H. de Renier, 1864-1936）、羅罕

❸ 《夢的匯集者——莫侯文集》頁一六一，L'ASSEMBLEUR DE REVES, ECRITS COMPLETS DE G. MOREALL, PARIS, A. FONTFROIDE, BIBLIOTHEQUE ARTISTIQUE & LITTERAIRE. 1984.

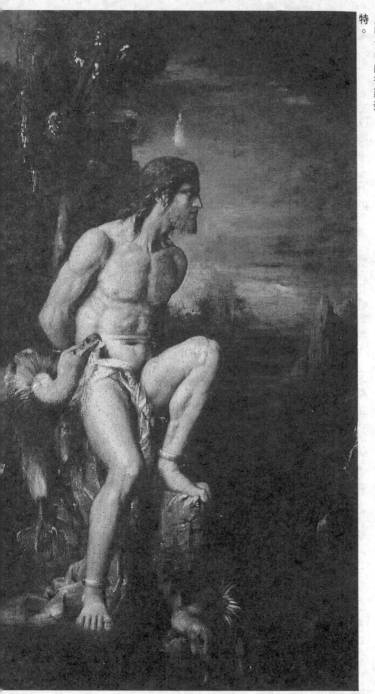

莫侯，〈普羅美特〉，1868，油畫，205×122 公分。被禿鷹啄食中的普羅美特。

（J. Lorrain, 1855-1906）、薩曼（A. Samain, 1858-1900）、拉佛革（J. Laforgue, 1860-1887）、路易斯（P. Louys, 1870-1925）等。在他們彼此的通信中可以看到這些共同的理念。

米開蘭基羅的雕塑曾被認為是藝術家同性戀傾向下孤獨個性的投射，有一種特別的「不動之動」的神態。莫侯的繪畫也給人這種感覺。莫侯的畫中往往是理想化的人體，然而卻不多賦予表情與動作。整個畫面於是便有一種韻律性的抽象美。這幾乎是莫侯畫中人物的一致特色：司芬克斯利爪下的奧狄帕，〈顯靈〉（L'apparition）中翩翩起舞的沙樂美，〈求婚者〉（Les Pretendants）中完全置身事外，對身邊大屠殺漠然無睹的詩人，〈朱比特與賽美蕾〉（Jupiter et Semelee）中聖光凜然的天主，被禿鷲啄食的普羅美特（Promethee）等都在愕然出神中發散出一股張力。

本來，以形象來激發詩意的可能性很多，而莫侯的方式是以形象的濃縮達到情感的凝聚。一方面借用神話、聖經故事中的人物與象徵性的符號，另一方面則強調時間的凝固性，像是舞臺上的一幕景突然在時空之中凍結起來，人物的神態與姿勢，莫不與這個凝滯的氣氛相呼應──茫然的眼神，戲劇化的姿勢，全不是莫侯所師承的夏塞利奧（Th. Chasseriau, 1819-1856）與德拉克瓦的生命力與流動奔放。莫侯這種靜穆、凝神而含蓄的表情，是希望

藉著古典美學的氣質達到詩般的神韻。

## 後浪漫或象徵主義之代表

在十九世紀九十年代出現的象徵主義，是在一羣特立獨行、不畏人言的作家圈子內發展出來的。這些作家常像浪漫主義中的一些人物，有一個不可剝奪，而又不可抗拒的命運，莫侯便是一個例子。莫侯對十九世紀末不可挽回的現代化趨勢是一直不能接受，對他而言精確的科學與實證主義只帶動了俗不可耐的物質崇拜，眞正的藝術是「輕薄、淺膚、無知、無宗教信仰之羣眾所不能接近的」[4]。至於生活中「嘈雜混亂的言論與時尚，反覆無常、過眼雲煙般的趣味」[5]，也絕不是藝術家可藉以登堂入室的途徑。那麼眞正而永恆的藝術在那裏呢？對莫侯來說，是在一個絕對而無限的幻想世界之中。

莫侯的後半生便是在一種隔世的幻象世界中度過。這種與世隔離的生活，使他的聲望雖然在文藝圈子中占有頂尖的地位，卻不爲多數人所知。在一八八五年到一九〇〇年間，莫侯

---

[4] 同[3]，頁一六六。
[5] 同[3]，頁一六四。

幾乎是上層社會中最紅的藝術家，不過崇拜他的人，不乏出自一種時髦迷戀的心態，未必能持久，當然也不可能是莫侯的知心。普魯士特曾在一八九八年，莫侯過世的第三年，寫下〈記圭斯達夫‧莫侯的神秘世界〉，文中說：

圭斯達夫‧莫侯的屋子在他死後將改設爲一座美術館，這是理所當然的事。在他生前，詩人的屋子已經不是一棟尋常的屋子了……，它將是地球上理想的集會處，像赤道，像兩極，是神秘管道的交匯處。

這是所有參觀過莫侯美術館的人所共有的一個感覺。一千兩百件油畫、水彩、紙板畫，五千張以上的素描、草稿：完成或未完成，牆上掛的，裝裱在櫥櫃裏的，玻璃箱內的，像阿里巴巴的寶穴，同時又給人一種無所適從的虛幻感。莫侯的大半生是活在一個純想像的世界中，有人甚至把他畫中的幻象與吸鴉片或大麻後的幻覺比擬。事實上，莫侯賦予大寫A字母的藝術（Art）一字的意義，推到絕對與極限，只有在幻想或冥想中實現。也就因爲畫家對幻想世界的內在眞實的執著，使這個生活在西歐自我中心時期的畫家，往往能擺脫眼前的功利社會，以孩童般的純眞來面對古老或原始文化，如印度的珠寶、阿拉伯的服飾、中非的原

始林，使一個足不出戶的莫侯，能暢遊於東方的異國情調中。

## 卓越的詩人，可置疑的畫家

在一九〇七年的一個十二月的一天，法國作家塞喀朗（Victor Segalen, 1878-1919）為了準備德布西（C. Debussy）譜樂的劇本《奧菲王》（Orphée-Roi），特別去參觀了揭幕四年的莫侯美術館，出來時手中夾著三張勾劃的奧菲形像。次年春天，塞喀朗寫下了〈圭斯達夫・莫侯——卓越詩人、可置疑的畫家〉一文。

塞喀朗肯定莫侯的詩人氣質同時，提出了對莫侯作為畫家的合法性（Légitimité）問題。塞喀朗批評的重點在於作品的形式。他認為莫侯四十年來似乎只在畫一張畫，不能就作品的形式找出年代、時期的劃分，也不能自作品的色彩、結構上分類，唯一可能的分類方式是畫家的意念，如英雄、詩人、教徒等，或者是依據敍述的故事，而這一切只是內容，因此畫家數十年來，只關注意念，忽略了繪畫的形式⋯畫家用類同的線色來排比同一張畫。而這唯一的一張作品，其色彩是如此的貧乏單調，全無德拉克瓦、透納（J. M. W. Turner, 1775-1851）等的色感。其裸體人像蒼白、無神、層層的珍奇珠寶不過是些玻璃贋品，衣物建築全

無實質感，堆砌的岩石像在廢墟中搖搖欲墜，不可思議的建築物聳立在花叢中，石鐘乳像垂淚般地掛著，一起起的桃尖拱吃力地撐著⋯⋯這一切都是虛假，無色彩感、無形象感、無實質感，因此他認爲莫侯是一個可置疑的畫家。這是所有對莫侯的批評中最嚴厲的一個。

事實上，莫侯這個「詩人畫家」或「詩人勝過畫家」的名譽，由來已久。在一八九七年，莫侯答覆《朱比特與賽美蕾》一畫的買主，郭爾席密特（L. Goldschmidt）的信中就反映出畫家沉重的心情，郭爾席密特曾要求莫侯說明該畫的意義，莫侯在回信中這樣寫著：

下面就是您所希望的答覆，我終於做了，但請求您不要外傳，在我作爲藝術家的這一生中已受盡了這個愚蠢而不公平的批評，說我是一個過份文學性的畫家，我之寫下面這一段話，是因爲卻之不恭，請不要再要求進一步的解說，這幅畫的意義，對一個略爲瞭解藝術創作者來說，是極清楚明白的。我還要說的是（這也只是我對您才說的，不足爲外人道也。因爲我再也沒有興趣爲自己辯護，或者向誰證明什麼了）。我之所以能達到這一個境界，是因爲我做到絕對的無所爲而爲：一方面，我以謙卑之心來仰望前輩大師，而且甘之如飴；另一方面，又因能不受任何〔價值〕判斷的干擾，自由抒發而快樂（唯一的快樂）。我之所以爲您作上面的解釋，是因爲我在您面前打破了

自己有意的沉默，而這沉默，是我樂意採取的態度❻。

就在塞咯朗撰文不久的幾年後，有兩個對二十世紀影響力不小的作家，曾在拉‧侯希佛戈街（Rue La Rochefouchaud）的莫侯紀念館內流連忘返，一個是馬爾侯（A. Malraux, 1901-1976）另一個是十六歲的布賀東（A. Breton, 1896-1966）。前者是一九六一年在羅浮宮爲莫侯舉行回顧展的策劃者（這一年是莫侯重新回到藝術史的起點），後者則在塞咯朗認爲貧血褪色的形象前，受到入魔般的感動，這種超越意象的感染力，就是一九二四年及一九三〇年，布賀東在〈超現實主義宣言〉中一再闡述的超現實意象。

## 小結

假若繪畫可以比做「無聲詩」，那麼莫侯是一個雄辯的詩人，一個成功地運用形象語言的詩人，詩人畫家藉著具體形象呈現的，不是一個單純的隱喻或顯喻，而是詩人自己的思想

---

❻ 同❸，頁一一二。方括弧內字爲筆者所加。

情感與形象密切結合後的一個感性強烈的作品。

圭斯達夫‧莫侯一生前後不到百年間，有下列數種不同的藝術評價：一個象徵主義中消極頹廢風格的代表，一個古典美學的衛道者，一個忽略繪畫形式的問題畫家，一個啟開心靈泉源的奇幻大師，一個超現實意象的前驅。這幾種不同的藝術評價，未必一定矛盾，卻來自兩個不同的藝術價值取向——一個是形式化，材料化的現代主義，為藝術而藝術的美學觀；另一個則是以詩情與意念為對象的象徵主義，只講求內在真實的心靈藝術觀。一方面是現代藝術對藝術以外成份如宗教、文學的排斥。另一方面是象徵主義對物質面的輕視。截然不同的兩個觀點是形成對莫侯作不同評價與爭論的癥結。六十年代以後莫侯作品的再度出現，上述各種衝突因素雖然還未完全成為歷史，但在後現代多元價值與文化史的觀點下，莫侯的不同形象似乎都可以和諧共存了。

# 貪婪的形象　謎樣的符號

## ——圭斯達夫・莫侯與象徵主義

它自符號出發，卻又超越符號……，
是憧憬與意念的綜合，
具有冷靜理念和狂熱感性的雙重性格。

## 象徵主義的捲土重來

一九八五年五月在蘇黎士舉行的圭斯達夫・莫侯（Gustave Moreau, 1826-1898）回顧展，是二十五年來的第一次為莫侯舉行的個展。上一次得回溯到一九六一年，在羅浮宮以「著魔的領域」為主題為莫侯辦的特展。

這一次蘇黎士的展覽，挑選了二百多幅精品……六十餘件選自畫家生前賣出的四百幅作

品，另六十餘件則來自莫侯館中大小不同的素描、水彩，包括未完成的作品。為了反映莫侯精細與奔放兩個截然不同的面目，作品一挑再選，驚動了沉睡在侯希弗戈街（La Rue Rochefoucaud）約一萬五千幅的畫稿。隔了四分之一世紀之後，國際藝術界的注意力再一次集中在這位象徵主義及頹廢藝術的發軔者身上，其意義是值得尋味的。

蘇黎士莫侯回顧展與其說是對莫侯的再肯定，不如說是象徵主義繪畫的捲土重來。近三十年來，歐洲國際性美術大展總擺脫不了「美好時光」（La Belle Epoque）的迴光返照和象徵主義的陰影。早在一九五八年，布賀東（André Breton）在洗衣船畫廊（Galerie Le Bateau-Lavoir）點燃了一支星星之火──由他主辦的象徵主義素描展──可說是償還了他十六歲時看到莫侯的畫以後，念念不能忘懷之情。

一九六二年在布魯塞爾展出的「二十人集團及其時代」（Le Groupe des XX et son temps），算是名副其實地帶動了「黑脫（回顧）」（Retro）❶的傷感趣味，繼而我們可以看到一九六九年在意大利的土倫（Turin）和在加拿大的多倫多（Toronto）的「以象徵藝術──神聖和凡俗的雙面性」展，倫敦和利物蒲的「法國象徵主義」展覽，一九七二年在巴黎

❶ 卽 retrospective 之簡稱，意指回顧世紀末到一次大戰前之生活時尚和趣味。

的「英國的浪漫主義及前拉裴爾」展、比利時的「畫家與幻想」大展等。在這以後，誠如布賀東所說，「被截斷太久的虛無平交道」終於打通了，藝術家們何患無憑。於是一九七三年，一羣風格華麗的畫家們以「曖昧與雙關」為標題，舉辦了一次頗具挑釁性的聯展，與一九六九年在柏林辦的「想像的沙龍」（Salon Imaginaire）有異曲同工之妙。

不僅繪畫如此，建築與室內設計方面的「新藝術」（Art Nouveau）也大行其道。一九七四年，位居巴黎市中心的盧森堡博物館被復修「舊」為一八七四年的模樣，把時光帶回到一百年前第一次印象派展覽的時節。然而比巴黎的「黑脫」還要更「黑脫」的是紐約的現代美術館辦的「巴黎藝術學院建築大獎草圖展」（一九七六），它把第二帝國時代建築的風格，如葛赫聶（Garnier）設計的歌劇院、拉普斯特（Labroust）設計的聖耶內維也弗（Sainte-Geneviève）圖書館等綺麗而不失莊嚴的塵世神殿圖樣，重行公諸於世。

然而這些都還不能和七十年代以來以象徵主義作為文化斷層面的全文化陳覽相提並論。一九七六年在鹿特丹、布魯塞爾、巴黎三大城巡迴展出了「歐洲象徵主義」，一九七五年、一九七六年和一九七七年相繼在多倫多（Toronto）、巴黎和渥太華（Ottawa）舉辦以「畢維・德・夏凡納」和現代傳統為主題的特展，以及近兩年在威尼斯和在巴黎辦的「維也納大展」，這類展覽有一個共同的特點，就是自文化下層結構著眼，自衣著、服飾、生活情調，

一直到建築、音樂、繪畫、科學等，試圖呈現整個時代的人文現象。

這些經過數年籌劃、耗費龐大的國際藝展，在介紹畫家風格之餘，還有更深一層的意義。那就是對當時的政治、經濟、藝術、一切既定的價值，重新加以詮釋，是一種針對人文全面現象的探討。這個全人文科學的問題，也就是象徵主義的根源——上個世紀末猶如這個世紀末，對一個新紀元的來臨感到惶恐，在時間的剃刀邊緣感到不安與惴悸。一百年後的今天，匆忙的工商社會，科技浸淫精神領域的舊調重彈，藝術內蘊空前貧乏，人類的歷史果如佛士庸（Focillon）所說，不是以「年」爲單位，甚至不是以「十年」或「一代」來計算，而是以世紀性的衝刺來記錄，那麼近十幾年來，象徵主義的捲土重來，除了歐陸濃厚的懷舊情愫之外，這種面對新紀元的衝刺，大概是背後眞正的動機吧！

## 象徵主義的雙關性和曖昧性

象徵主義繪畫在以莫侯和赫動（Redon）爲代表的作品中，充滿史詩、聖經及神話的形象，和馬拉美、魏崙的象徵文學也有聲氣相通之處。但當我們在莫侯或赫動的繪畫上冠以「文學性」的形容詞時，又覺得不甚妥當，因爲莫侯的畫並不是文學形象化或神話故事圖樣化

的問題；假若「文學」與「繪畫」同是訴諸符號的不同言語方式，則繪畫直訴「感性」的一面，不是文字言語所能比擬的，而尤其重要的是莫侯諸人從來沒有以形象解說上古神話的動機，猶如他自己嘗說的，他在營造氣氛時，從不在故事主題中找靈感，而是想從拜倫、愛倫坡，甚至巴斯噶、拉赫希弗柯 (La Rochefoucaud) 等人浪漫或古典的情懷中求一解脫之道；他借用史詩、神話中的形象，是要營造一套感性符號，並藉此登入傳奇奧秘之廟堂。

象徵符號 (symbole) 本不同於一般符號或記號 (signe)，它們雖然同屬於符號的範疇，但記號的指意是直接的，而象徵符號卻是在形象的自明意之外，另有一層意義。這一形二意，乃至於數意，是為象徵主義雙關性和曖昧性的根源。它自符號出發，卻又超越符號；但總是藝術家憧憬與意念的綜合，具有冷靜理念和狂熱感性的雙重性格。

〈尚鐸背著的詩人〉 (Poéte Porte par un Centaure) 便是紫紅與翠綠交織成之人性與神性、野獸與美人雙重意念的展現。〈埃赫巨勒與萊納的依特〉 (Hercule et L'hydre de Lerne) 一畫中則全是戲劇性的幻象和偶然性、自動性與不協調性的混雜。令人心悸的蛇頭、流動的煙霧、透明及不透明的色感，這些象徵符號的所指由個人出發，因人而異，因境而遷，不但莫侯、赫動和畢維·德·夏凡納的象徵方式不同，就連莫侯的〈莎樂美〉和克林姆特 (Klimt) 的〈袞蒂〉也有迥然不同的感性形式與內涵。一如馬拉美和虞士曼 (Huysman)

莫侯，〈埃赫巨勒與萊納的依特〉，1876。"……戲劇性的幻象……令人心悸的蛇頭，流動的煙霧，透明與不透明的色感……"

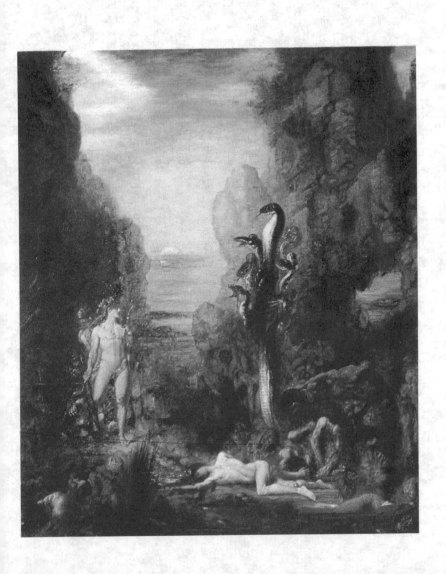

之間的差異大大地超越了他們的相同之處，這是談象徵主義繪畫首當其衝的問題。

## 承古典、浪漫之先，啓象徵、野獸之後

假若我們一定要爲象徵主義繪畫作一個界說，這個我們可以這麼說：象徵主義藝術指向一個內在的眞實，藝術的意義在於這個眞理的認可，在其主觀性，因此藝術家以詮釋爲使命，他所選用之一切事物的外形，不過是藉以詮釋內涵的依據。然而象徵主義繪畫終究不同於眞理主義，其關鍵所在只有一點，那就是以感情爲基礎的藝術形式，畫家以一支磷光彩筆讓感性在顏料中發酵──讓紫紅、寶藍加上瑪瑙綠，散發出了濃郁的芷息。

擁有這支磷光彩筆的莫侯，曾受教於夏塞里奧（T. Chass ïau, 1819-1856），又教過馬蒂斯、盧奧，因此他上承恩格爾、德拉克瓦的浪漫主義，下啓二十世紀的野獸主義；承古典、浪漫之先，啟象徵、野獸之後。由巴黎藝術學院的學生，到接受藝術學院導師的榮譽席位，莫侯可以說是法國繪畫歷史上的一位寵兒。

一八五〇年，莫侯二十四歲，在羅馬大獎競賽中兩度受挫，但這對於一個富有的官方建築師之子來說，並不是一個致命的打擊。一八五六年，莫侯去義大利遊學，兩年後回到巴

黎，在畢迦勒區（La Pigalle）當年夏塞里奧的畫室旁租下一間工作室，莫侯自大衛、安格爾的歷史畫起步，卻在夏塞里奧和德拉克瓦身上找到自己藝術的典範，尤其是夏塞里奧詩般氣質和阿拉伯式東方情調，深深地吸引了年輕的莫侯。

自一八六四年起，莫侯開始參加沙龍，公開發表作品，以纖細的筆觸，華麗的色彩描繪怪獸和掛滿珠寶的少女，藉史詩、聖經和神話中的形象，指向潛意識裏對女性的輕視與對東方情調的憧憬。左拉是第一個認出莫侯感情符號的作家：「當代的自然主義諸家們探討自然的努力，必定會引起一種反動，醞釀出意念性的藝術家。這種倒退到想像領域的風格，在圭斯達夫・莫侯的作品中達到一種特別的境界，他並沒有一些人所想的，躲避到浪漫主義之中，不！圭斯達夫・莫侯是奔向象徵主義！」❷

想像豐富、表情細膩的莫侯也是一個唯美主義與享樂主義者，出身巴黎中產階級的紈袴子弟，他上歌劇院、聽音樂會，流連在義大利大道上（Boulevard Italien）華麗的咖啡館內，興之所至，還可以男高音式的歌喉高歌一曲。圍繞著莫侯的是一小撮附庸風雅的貴族及富有的布爾喬亞，他們也是莫侯的忠實買主。買得起莫侯的畫的人不多，因爲畫價昂貴；而能夠

❷ Emile EOLA, éerits sur l'art, Gallimard. PARIS, 1991, p.343.

欣賞莫侯藝術的大概更少，一般的批評多屬冷嘲熱諷，有的乾脆把他比作吸大麻者或離奇迷幻的製造者。一八八〇年以後，莫侯不再參加任何展覽，不再公開發表任何作品。羞怯與高傲的個性使他寧可關在工作室內作畫，這種孤寂的生活一直到一八九一年才有了轉變。這一年，埃里・德羅內（Elie Delaunay）——莫侯的好友，也是巴黎美術學院的教授——過世了，莫侯被指任為當然繼承者，這才把莫侯重新自孤立的畫室內請回社會去。

莫侯出任藝術學院導師六年之久，培育了上百的藝術家，其中知名的有馬蒂斯、盧奧、馬蓋（Marquet）、馬赫代（Martel）等；至於間接因莫侯的藝術而影響到自己作品的，有馬拉美、虞士曼、布賀東等。自文學家到畫家，莫侯的影響還在繼續蔓延中。假若從這個觀點出發，我們是可以接受沙爾瓦多・達利的一句話作為莫侯的評價：這位藝術學院的導師是遠遠超過了他所有的學生❸。

## 貪婪的形象、謎樣的符號

❸
Beaux-Arts, 三十四期 p.44.

莫侯死於一八九八年，遺囑中把畫室及所有的作品捐贈給政府，將侯希弗戈街十四號的

工作室改爲莫侯博物館，莫侯生前的學生盧奧曾任第一任館長。據估計，一萬五千幅作品中，大半都是未完成的草圖及素描。爲了這個原因，法國政府在接受這筆饋贈之時，曾再三拖延猶豫不決。今天面對著這成千成百的圖稿，有的還僅僅是水彩式或油料流動的雛形，使我們深深地體會到莫侯一生在藝術歷程中的摸索與徘徊。他一次一次地開始，又一次一次地放棄，正是要捕捉這疊疊層層、永無止境的形象和謎般的符號。

下面我們在莫侯曾經發表過的作品中選出三張，作爲對莫侯形象「閱讀」的初步探討。

## 〈朱比特和賽美蕾〉（Jupiter et Sémelé）（彩圖・局部）

寶藍的天際閃爍著黑色的玄光，半圓的拱穹，健美的朱比特端坐在既無棟樑又無石基的空中寶位上。右膝上仰臥著驚恐失色的賽美蕾，似乎在埃哈（Hera）嫉妒雷劈下奄奄一息。神在寶石覆蓋的紗衣下，發散出玄光，寶座腳下，是「痛苦」與「死亡」塑成的「生的悲劇」。朱比特的巨鷹神盾下面是大潘神（Le Grand Pan），大地的象徵，帶着一副奴役與亡命下的悲痛神情。再下來，就是層層著的陰暗與怪獸羣形成的昏黑方陣……這是莫侯晚年的巨作。多麼貪婪的形

象，沒有一平方厘米的空隙，沉悶得令人窒息；至於那些扭曲的蔓藤、閃爍的磷光和虛幻的花瓣，還有那辰星與彎月、水仙與百合、翠藍與殷紅，究竟是要打一個什麼樣的謎呢！

## ∧莎樂美∨與∧顯靈∨（I'Apparition）

對∧顯靈∨這幅畫，一八八四年在《反自然》（A Rebours）雜誌上有過一段火熖性的描述，把造型符號與文字符號作了一個平行排比：

「……在邪惡瀰漫的芬芳中，在這熱氣騰騰的教堂裏，莎樂美伸起左臂，一副命令的姿勢，右臂靠近頭頸折起，手裏拿著一朵蓮花，腳尖踏著吉他的樂調慢慢移動……，一個蹲著的女人正在夾琴弦。

在沉思、莊嚴到近乎敬畏的神情下，她開始了淫猥之舞激起了衰老的赫洛德（Hérode）昏沉的感性。莎樂美起伏的乳房摩擦著旋轉中的項鍊，每粒珠子豎起，鑽石緊貼著汗淋淋的皮膚閃爍；手鐲子、腰帶、戒指都散出星火；在她凱旋式的舞裙上縫滿了珍珠、銀子，鑲滿了金邊；珠寶飾的護胸甲上每一環節都像鍛鍊中的寶石，碰上了金蛇熖火，在她茶色肌肉、粉紅茶的皮膚下蠢動，猶似昆蟲眩目的鞘翅，胭脂紅的大理石脈絡，點上晨曦的黃，潑灑著

鐵藍色的粉，孔雀綠的虎紋……」。

一八七六年，〈顯靈〉在香榭里塞沙龍（Salon des Champ-Elysées）展出時，空前地吸引了大批觀眾前往觀看。這些保守的巴黎中產階級，與其說去閱讀莫侯謎樣的符號還不如說是在好奇心的驅使下，去一睹那瀆聖的「尤物」！

## 〈奧狄帕與史芬克斯〉（Oedipe et le Sphinx）

〈奧狄帕與史芬克斯〉（一八六四）則是呈現一個臣服在史芬克斯爪子下的男性犧牲者，一個被女性踐踏的男人身體——一個倒錯現象的符號——所有豎起的大岩石和小柱石之間，是不是性器官崇拜的暗示？一串令人目眩的項鍊是不是影射魔性液體的根源？一個個具體形象與複雜的組合，由現實出發而超越現實，繪畫的實體轉化爲一種迷惑、質疑、虛飾、奇幻的境界，圖象的精確性與所指的曖昧性起了衝突，符號的裝飾性與意象的浮動性也產生了摩擦。豪華，奢侈與淫蕩，支離的個體走火入魔而翩翩起舞，一股潛伏的動勢在寧靜的畫面下蠢蠢欲發。

形象的物質被氣氛化解了，一切像新陳代謝似地運轉。幻想化爲眞實，眞實纏抱虛無，

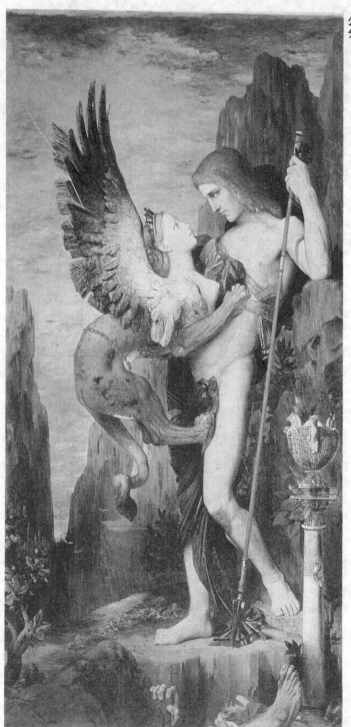

莫侯，〈奧狄帕與史芬克斯〉，1864，油畫，206.4×104.7公分。

死亡在狂歡中獲勝。莎樂美在後父面前的淫舞與聖約翰頭的顯靈，是具有同一內涵的詞形變化，是莫侯符號架構的一個重要模式。

莫侯曾留下一些筆記（Carnets），也許可以作為閱讀作品時的參考：

「不要忘記我是一個法國人，作為一個法國人應有的普通常識，我決不以制服敵手為樂，與無束地放情於幻想或理念的夢，或對稀奇古怪的追求……」

莎樂美、史芬克斯、賽美蕾……不是理念的夢、也不是縱情於怪誕，而是要把冷靜理念轉化為感性符號。「慾念」的沉積如同沙特所說的「無用的激情」（passion inutile）是借用了莎樂美的感性形式。「這個事事生厭、奇異而近乎動物性的女人，並不以制服敵手為樂，她早已經由於全部慾念得到滿足而又厭倦了。」莫侯把一種冷性、貧瘠、虛情假意的美，與加諸男性的惡意報復透過莎樂美的負面偶像來給予肯定；「她！懶懶地，像植物，又像野獸般地在園子裏漫步，那兒方才經歷過一場恐怖的謀殺行為——連劊子手都嚇得在狂亂中逃去……」[4]被莫侯選中的女性美不是溫柔與癡情，而是一種不育女人的冷性莊嚴。這裏有法國傳統性的女性歧視，莫侯還終究是一個法國人。誠如他自己所說的，他必須先是法國人，

[4] Ecrits Complets de Gustave Moreau. A. FONTFROIDE 1985, Paris, p.79.

然後才是畫家。

以濃得化不開的彩筆，把大紅大紫、翠綠寶藍轉化爲靈與肉、愛與恨、冷性與激情。莫侯以象徵主義的形式，肯定了浪漫主義以來對人性陰暗面的揭發，以及人與人、人與事物之間的不協調。在莫侯的畫中抽離出色情與病態趣味，剩下來的大概只是瘋狂的眩暈和喃喃的神語！

《西洋現代藝術》一九八七，臺北市立美術館《美術論叢》I

# 表現與呈現之間

## ——讀黎志文的石雕

### 石蟲的蠕動

遠遠在國立藝術學院的四合院草地上，橫臥著一只半人長的石蟲，扁頭裂嘴，寬尾唐突上翹。不經意的從旁走過，彷彿是條張口擺尾的巨魚，再回頭看一眼，又覺得石蟲在綠地上蠕動。是鮫魚化石？還是石化鮫魚？不覺令人想起《茆亭客話》中青城石魚的故事：

那李姓漁翁正打得魚回來，當他傾魚於竹器時，魚竟轉化為石。石魚鱗燦然若活，一待置於水中，立即搖鬐振鱗而活；漁翁驚異之餘，取出置於土窯之中，鄰里相傳而成奇聞。此魚在水則活，離水則石，率以為常。一日巡轄過境，取此魚看，敲之中斷，

再置於水中，則不復活矣！

一則生動的傳奇故事，正點中了石雕藝術的精髓。

石雕是一種受石質素材左右的藝術形式，石頭質地堅硬卻又易碎。在它厚重的質量感之外，還加上石塊固定形式所佔有的空間局限。面對著這樣的材料，雕塑家得接受雙重性的挑戰——材料質地的堅實性和物質空間的有限性。如何由掌握其物質性而後再超越其物質性？當年黎志文選擇了石雕作為他的表現素材，大概也是出自這個動機吧！

畫家用畫筆、顏料，一點一筆的描，莫非是要在平面的畫布上，經營出一個假想的空間，造出一個虛象，成為沙特所說的「虛實體」（l'irréel），或朗格（S. Langer）所說的「假空間」（virtual space）；雕刻家似乎沒有這個問題，他直接用鑿子、鎚子，在空間中敲打，實實在在地「掌握」到他的材料。他的問題不在營造假空間，而是要面對著這塊粗糙的頑石，要能夠從材料的物質性裏走出來，把頑石轉化為與生命邏輯相似的形式，一個感情的符號，一件藝術作品。自有人類以來，這個問題就好像一直盤旋在一些我們稱為「藝術家」的心裏，這些「藝術家」朝思暮想，精雕細琢，甚至可以廢寢忘食，可以忽視動物本能行為。

像塞尚在一八七〇年及巴黎公社時期，竟對他周圍如火如荼的羣眾運動視而不見；像梵谷因為全然投入畫中，幾近傷害到自己的生命。這種雷霆萬鈞的藝術動力，確實有奧秘難解之處。也許正如梅洛・龐蒂（Merleau-Ponty）所說，「這種使梵谷據以走得更遠的層次，這個繪畫的根本，也許就是整個文化之本吧！」❶。

黑格爾曾為這個問題提供了一些線索，藝術之所以為藝術，是因為它能使精神透過物質層次以感性方式表現出來；若自相反的方向說，藝術可使人們藉以從「感性」出發，將「感性」提昇到意念，這裏有感性的精神化，也有意念的物質化。而這個物質感性和精神意念的相互轉換過程，就是藝術產生的關鍵，也是審美樂趣之源。當人的精神穿過物質層次再提昇到心靈層次的時候，人的心靈感覺到充實滿足，也因此而得到無比的樂趣。

雕塑家用鑿子敲擊石頭，拿手把石膏捏出一個形體，他耐性的砍切挖掘，一分一寸的削，一塊一塊的加，決不是「為了在大理石或花岡石上仿製禮帽與花裙。」❷，或者要石膏

❶ 梅洛・龐蒂（M. Merleau-Ponty）、《眼與心靈》（L'Oeil et l'Esprit），伽里瑪出版社，一九六四，頁一五。

❷ 熊秉明，〈談傑克梅弟的雕刻〉，載於《歐洲雜誌》，一九六六。

勉爲其難的效仿維納斯的胸脯，這種止於「呈現」的製作無須他們來勞神。雕塑家一旦選擇了他們的素材，便進一步要由這個素材取得一定的藝術形式。無論是豐滿圓潤的裸體，還是精煉濃縮到只剩下幾條線的〈空中鳥〉，雕塑家們決不滿足於僅由材料和技術構成的外在特徵，他們每一分氣力都是在否定面前的物質局限體，而希望達到一種朗格所謂「生命的邏輯形式」，將作品作爲一個生命活動的投影或符號表現出來。像羅丹的〈青春〉把沉睡在大理石內的生命化爲形式，像傑克梅弟（A. Giacometti）的〈廣場〉，由幾個瘦骨嶙峋的肢骸，把人存在的本質，透過貧弱得不能再貧弱的石膏塊粒而外露，是赤裸裸的「人」，在生死浩劫下無言的戰慄。

因此雕塑家藉著形體表達意念，把心靈的情感透過作品的物質面洋溢出來，材料表面的每一點都像那千眼神的眼，無休止的發散出了內在的生命，成爲內蘊的千萬個符號。作品成爲情感意象而栩栩如生，於是石魚遇水而游，石雁霜降而飛，石雕超脫它的石質，物象終於轉化爲生命。正如黎志文的石蟲蛻變，是鮫魚化石，也是石化鮫魚。

# 波留痕，玉生煙——形象和意念的互補性和對峙性

黎志文，〈凸點〉，
1986，67×42
×46公分，橫向
波浪的韻律和縱切
石質粗糙的剖面。

鐵鑿與尖銼在大理石的表面留下了斑駁的刻痕，透露了石材堅實卻又脆弱的素材本質，像海灘上朝夕侵蝕的岩石，再頑強的皺紋終要化為波痕與苔跡。

黎志文的石雕，常圍繞著形象和意念的矛盾性及其相互抵制性而發展。〈上下〉、〈凸點〉、〈繩子與凸出〉、〈繩子與石頭〉都是由這個概念發展出來的一系列作品。〈上下〉便是一個這樣自地下蹦出來的怪物，〈下〉端突起的部份呈現出的無數小刻面，淺脊凹槽，造成斷斷續續的紋路，像中年人蹙著眉的額頭，光線在坎坷不平的表面造成明暗閃爍，與〈上〉的光潤平滑玉柱，形成質、量、形、色的對峙。面對著這樣一件雕刻，人的視線是先被圓滑和玉潤吸引住，而隨著滑玉的邊線移動，眼睛巡撫著這個豐滿、白皙、張力洋溢的表面，觸覺透過視覺而獲得滿足。

雕塑藝術實在不止於視覺，同時也訴諸觸覺，一個平滑而延伸性的表面，會引起手和眼緊貼它的表面而移動的慾望。當人的視線正沿著〈上〉的梯形邊緣順滑而下的時候，突然在〈上〉與〈下〉交界的懸崖邊煞住，再下去就是深不可測的谷壑；悠然自適的漫步在這裏受到挫折，〈上下〉對抗、對峙的形、質轉換，產生了預期的緊張和戲劇性效果。作者利用雙元互補性或對立性的結構，以提高作品表面張力的用意，是很明顯的。誠如他自己的解釋：

「不單只採用兩種事物會有這種力量產生，在某一種事物上其本身就可以經過藝術家的思想

和技巧安排，從造型、視覺、觸覺上都可以發展出一體兩面的特性來。」

作者在忠於他的材料的同時，也背叛了他的材料，〈上下〉中沈重顱頂的〈下〉與圓潤光滑的〈上〉，〈凸點〉中橫向波浪的韻律和縱切石質粗糙的剖面，是一體的兩面；而細長的、顆粒的黑豆和橢圓的、潤滑的白玉（〈黑豆與石頭〉），絞扭而有展延性的緶繩和光潤而堅硬的鵝卵石（〈繩子與石頭〉）則是二體的對峙。一體的兩面或二體的對峙，都指向一個互補性或對立性的架構，我們可以稱之為「雙元互補性」或「雙元對峙性」。

「雙元互補」或「雙元對峙性」是中國造型藝術言語的特色，也是黎志文汲汲然在中國原型裏找到的符號。但是這種在造型藝術乃至於文學上常用的互補或對峙雙元性，決不是哲學本體論中的陰陽二極論，這裏沒有一分爲二的絕對性，強把現世中複雜的事物硬分爲陰陽二極，只是掉進一個空洞的概念軀殼，不能激起個別的、具體的藝術感性。藝術上的雙元性可能是凸凹、明晦、虛實、粗細，這一系列在質地、感覺層次上的排比；也可能是某些抽象概念上的關聯詞，如動與靜、雅與俗、上與下、高與低等；是理念透過感性形象而表現的本質意蘊，也是藝術形式借以提高其表現性的一種架構模式。在中國的建築及庭園美學上這種例子是層出不窮的。

# 苔蘚蝕盡波浪痕——時間與空間的揉和性

雕塑不僅被空間包圍，它也包圍了空間，把理念的空間變成了素材的一部份，它因此可以和有質量有形色的材料相互揉合。整個雕塑藝術風格的變化，也就是有質量的材料和無形色空間的調和問題。

雕塑雖然是一個實在的三度空間作品，卻因為人的視覺局限，不得不加一番「妥協」性處理。妥協的方案不止一種。假若因為人的視覺攝取幅度，不能把形體的各面同時掌握，那麼在創作過程中就要有主要觀賞角度的選擇。而在觀賞的過程中，也有將三度空間的實體加以壓縮排比，到視覺可攝取的範疇之內的必要。另一種可能性則是以「漸進」式的呈現法來逐步展示形象，有如鏡頭隨著部位移動。前一個方案是把對象先以不同的觀點位置觀察後，再重新加以排比，是靜態的表現；後者是藉著線條的流動性和作品的表面張力，以刺激觀賞者的視線隨著不同的部位移動，把時間揉進了素材，是動態的。

古典雕塑的造型常順著直軸發展，巴洛克是循著螺旋方向進行，古埃及是以堅實巨大的體積追求永恆靜止的效果。黎志文則採用了波浪式的伸延和平面式的空間削減。

所謂平面式的空間削減，是指和繪畫的表象作反方向的探討。

假若雕塑與繪畫一樣的運用最基本的造型因素——線條、輪廓、色澤、結構；雕塑卻因為多了一個空間層次，在運用這些元素作重疊或排列時，也就多了一項考慮。我們若說繪畫的藝術性是在經營出一個虛空間的假真實，則雕塑恰好是要超越它的實質空間性而達到一個抽象化的視覺效果。兩種造型藝術所依據的物質基礎不同，引用的手段不同，希望達到的視覺境界卻是一致的。

〈泉水〉便是把三度空間的呈現，化為兩度空間的波浪韻律的代表作品。波浪的律動打著自然節奏的拍子，也扣住了生命的邏輯形式，在濃縮成只剩下波紋的形式中，生命可以沸騰跳躍，周圍的樹葉陰影成了這張自然構圖的背景，像穿流不息的泉水在眼前凝成一幅純視覺的圖象。

〈○十□〉也是基於這種壓縮性的視覺效果，削減質與量，把材料化成只剩下方與圓的幾何概念，圓心的「空」與包圍著〈○十□〉的「四週」，正是這個無色無形卻又無處不在的空間素材。它在大理石中穿越流動、協調質和量，圓和方、白和黑的對峙，化大氣為原料，提供了作品的平面底色。這是空間素材的揉合性。

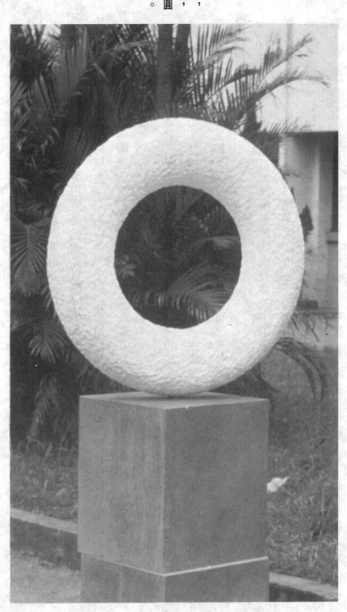

黎志文，〈○＋□〉，
1986~87 公分，
空間素材提供了圓
和方的平面底色。

當吳動（Houdon 1741-1828）為伏爾泰塑像時，他是要把一代哲人的個性和智慧透過石膏質的材料而外現，由眼角到嘴邊的褶紋，無一不是這個精神面貌的符號，但整個塑像是在靜止中發射出它的生命。而羅丹為雕塑家達魯（Jules Dalou）作的銅像，卻把雕塑帶進一個新的層次，他把時間和變動的量感揉進了銅質的素材，銅像的每一個細節因為扭曲的結構而達到表面變化和光線閃動的效果，在觀者眼前呈現出不同的微妙的感覺，內在的生命不再是靜止的外現而是流動的發散。在僅僅十八公分高的〈尼金斯基〉像中，這種躍動性發揮得尤其透徹，雕像的肌腱骨骼在無數的凸凹面下跳動，非實體的印象喚起了內在的脈博起伏！

這是把時間揉進了材料。正如黎志文的〈泉水〉，以波浪模擬生命的韻律，憑著波形的曲線和石料表面的延展性，帶動了原始生命起伏的喘息。

假若說藝術就是形式的表現性，這個形式卻是多方面的，一個我們習見的具有生命的形象固然直接叩上生命的韻律，一個抽去了慣見的形體的符號，一種象徵的意念，也可直逑感官而激起模擬生命的韻律和波動。大理石上的波痕可以像懸崖上掛著的瀑布，引起流動的意象，而一旦流動的意象溢出了作品，就像花開水流一般自然，無跡可尋又遍地皆是。

這就是黎志文的石雕。由素材出發，經過質形價值的轉移而達到生命的表現。整個感情

羅丹，〈尼金斯基〉，1910-1911，18公分，人體的肌腱在無數的凸凹面下跳動。

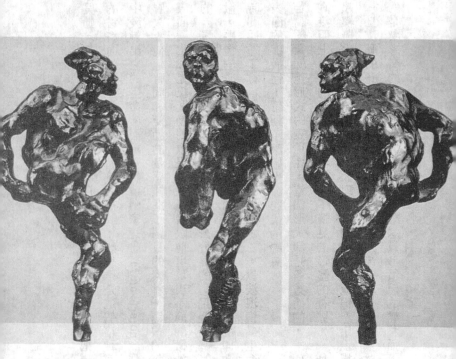

意象，發自作品單一的有機結構，每個成份不再可能脫離整體結構而存在，因爲作品已成了生命活動力的投影。

然而作品終究脫離不了物質的本相，〈泉水〉的波浪叩著石的曲線，有如石的曲線吻著泉的波浪，石雕藝術的內蘊及其符號的本質，就在這種由「呈現」到「表現」，再由「表現」回到「呈現」的歷程中發散出來。

《當代》十期，一九八七、二月

# 空間的隱喻

## ——兼談曲德義的藝術面向

## 造型藝術之空間素材

造型藝術是以空間為素材的視覺藝術，所有的造型藝術都要自形象的掌握出發，通過形象的運用來達到表情與表意的目的。然而「撐持」著形象的「空間」卻是無形的，嚴格的說，它只是一種邏輯關係，它在我們的四週，既沒有一定的形式，也沒有組織。它不過是一種抽象的觀念，是我們諸感官所獲得的一個經驗結論。自古以來，人類掌握空間、運用空間的經驗結論不可說不多；從秦漢的泥塑，希臘的雕像到亨利・摩爾的裸女；從魏晉的書法碑帖到法蘭西斯・培根（Francis Bacon, 1909-）的人體油畫，所有的努力，不過是在說明這個經驗的不同形式。

視覺藝術之外還有以先後為依據的時間藝術。自從萊辛把詩與畫作了對比的討論之後，

時間藝術中的詩歌、音樂與視覺藝術中的美術更被公認爲藝術的兩大類型。而在視覺藝術中，更以兩度或以三度空間的區別來命名爲繪畫、或雕塑、或建築。然而這個依據空間面向所作的形式劃分，到了現代藝術發展的初期便開始動搖了。立體主義打破了畫架繪畫（peinture de chevalet）的幻像成規。繪畫中形象對自然事物的代表性首先受到懷疑。畫框的絕緣作用也相繼被否定，畫面上引用實物與拼貼技法，混淆了空間中的面向關係；「框內」與「框外」，「畫面上」與「畫中」的空間可以溝通……造型藝術雖然還是空間的藝術，卻未必是與時間藝術對立，而這個空間藝術的處理與詮釋的方式也儼然不同了。

繪畫中形象對現實事物的代表性一旦受到懷疑，可能的反應有兩類：

第一類仍然認同藝術的代表性，但拒絕採用幻象的代表方式，因此藝術家們要尋求其他的表現途徑，如立體、未來、野獸等主義。

第二類則否定藝術的代表性，轉而肯定藝術之實踐性與材料性。由「達達」開始到六〇年代之「新現實主義」（le nouveau réalisme）、普普藝術，及七〇年代在法國展開的「載體／張面」畫家羣運動（le groupe supports/surfaces）等❶。

❶ 「載體／張面」畫家羣運動（le groupe supports/surfaces）是起源於法國，繼「六八‧五」學運後，藉著對素材的本質，與創作之運作過程來肯定藝術之新方向。代表畫家有維亞拉（Claude Viallat）、賈卡（Jaccard）、多拉（Dolla）等。

# 非具象藝術言語其所指與能指間的關係

在這些動機與方法迥然不同的藝術創作中，其素材的運用與形式的經營上卻有重疊與混淆的可能。例如新現實主義與達達運動同樣引用實物，然而前者將生活中的物體嵌入形象系統之中，交織成空間網中的一部分，是對現實的肯定，與達達的嘲弄意義不同。新現實主義在意識形態上是肯定達達，不是達達的延長，因此，即使在作品中有類似的引用現成物，其意義卻是對立的。又例如世紀初在北歐及蘇俄的前衛藝術中，受「立體——未來主義」(le cubo-futurisme) 之啟示而發展的幾何抽象，與立體或未來主義的初衷大相逕庭：在蘇俄前衛藝術中的馬勒維奇 (Casimir Malevich, 1879-1935) 要通過視覺藝術尋找真實而絕對的意義，與同時候運用幾何圖像的塔特林 (Vladimir Tatline, 1885-1953)，羅慶柯 (Alexandre Rodtchenko, 1891-1956) 迥然不同，同樣的運用圓弧、梯形、直角，前者的超越理念是絕對唯心的，後者的歌頌革命性機械美卻是唯物的，兩種形式上差異不大的幾何抽象畫，在意念上卻水火不相容❷，這裏不免使人產生一個疑問：非具象繪畫作為造型言語，其所指與能

❷ 馬勒維奇的「至上主義」(Le Suprematisme) 與塔特林等代表的「建構主義」(Le Construc-tivisme) 同時在一九一三至一九一四年的蘇俄產生，二者在形式上雖不盡相同，但同屬於蘇俄前衛藝術中以幾何形象為基礎的非具象藝術，不過兩者的意識型態是完全對立的。

馬勒維奇的〈至上繪畫〉，是對物質的超越，是絕對唯心的。

指間的關係何在？

非具象性藝術既無可識辨的形象以提供內容的線索，其造型內含有何依據？法蘭西斯‧培根一生沒有背離具象畫，因為「純抽象畫缺少張力（tension）」「抽象畫僅關注韻律與其形式美」，這些都是「一個層次上的問題」❸，畢卡索嘗試過各種創作形式卻一直不去碰抽象畫，他也可能有類似的想法，這些觀點若就正於非具象畫家，也許會認為似是而非罷！

曲德義最近將民國六十七年至七十四年旅法期間及返國來三年作品公諸於世。從這些畫看來，可以說，這些年來畫家關注當代藝術中這一個值得重視的問題──即非具象藝術的形式與內容的辯證：如何在硬邊幾何造型的基礎下，處理平面及立體空間的多重可能，如何在精煉而絕對的形式下運用成對的隱喻概念，諸如黑白的交織，平面與立體的融合，開放之斜線與畫框之垂直對立，手繪的剪貼效果與書法潑墨筆觸互見，透明而又反透明，既是抽象概念，也是畫家個性，兼具特殊和純粹的效果，因此，畫家的嘗試，為前述之非具象藝術內涵提供了新的線索。

❸ F. Bacon, L'Art de l'impossible, Entretiens avec D. Sylvester, Skira, Geneve, 1976.

## 空間的超越

藝術是一種價值的追求，藝術中的「美」與「真」嘗是同義字，然而古典藝術觀中真、美的一致性不時受到質疑。柏拉圖已指出自然中的事物並非宇宙之真。我們看到的自然不過是人類感官所接受的印象，是有偏差的。有如人的經驗中有太陽的「上昇」與「沉落」，這些與屹立不移的太陽本質並沒有關係。由此，得到一個結論，呈現在感官面前的大千世界，有如洞穴中的人所看到洞外的事物映在穴壁上的影子，只不過是一個虛像罷了。

從這個立場出發，藝術若僅僅依賴感官是不可靠的，那麼藝術家如何肯定其藝術價值？

如何在藝術上接近真實呢？！

法國藝術史學者讓‧戈萊（Jean Clair）嘗在〈論馬勒維奇〉一文中❹，引蘇俄作家奧斯本斯基（Piotr Damianovitch Ouspensky）的一個科幻故事來說明對超越的真實的追求：……

假設一個生活在只有線與面的兩度空間中的人，從來未接觸過三度空間的真實，再假設有一

❹ Jean Clair, *Malevitch, Ouspensky et l'espace Neo-Platonicien*; p.15, p.30 Actes du colloque international, Centre Pompidou, Musée National d'Art Moderne, 1979, Paris.

天，一個立體的星球突然撞進了這個只有「面」的世界，會發生怎麼樣的情形呢？這個生活在兩度空間的人只感覺到一個圓面切入了他的平面世界，這個「圓」是由一個圓點開始出現，其直徑逐漸擴大到最大程度，然後又逐漸萎縮到一個圓點而消失。

這便是兩度空間的人對三度空間所能作的解釋。在此得到一個結論：低度空間對高度空間的理解經驗必須借助一個時間的次元。以此類推，生活在三度空間中的人類也可以依賴由過去到未來的時間次元來瞭解四度空間。因此假若反映在我們眼前的事物與「真實」間的關係，如同洞穴內的人看影子的關係，那麼藝術家非但可以不必苦苦描繪那個影子，還應當尋求對高一層次的認識。

上面這個空間層面的科幻小說，並不止於一個虛擬的故事，它反應了世紀初的一個藝術取向。早期未來主義曾努力想把時間揉進形像中去，結果並不理想，此後四十年內在西歐及北歐各家的探索大約可以歸納兩個方向上去。

第一個方向是上面所說的，要開拓另一個次元，不過這個次元不是視覺的，而是心智的，或理性的，有如下棋者對著棋盤而作的布局陣勢安排是心智的運作。早期立體主義中的維雍（Villon），葛萊茲（Gleize），杜象（M. Duchamp）等都是要借著心智遊戲（jeux intellectuels）來尋求另一次元經驗。

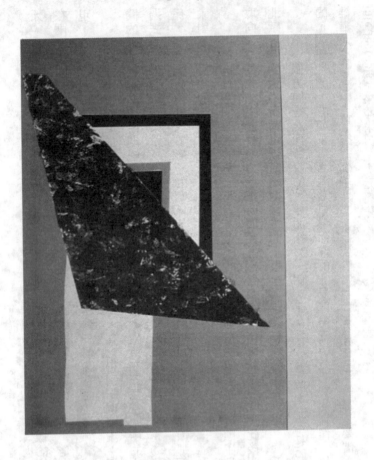

曲德義，〈黑白與白Ⅵ〉，1984，Acrylic／oil／linen，195×130＋195×40公分。

至於第二個方向則傾向於神秘論，假若人的經驗認識不是官能對世界的一個模糊的認識，而是官能對一個非實體世界的一個尖銳的感受，那麼視覺藝術的超越在於淨化這個經驗。真實空間之表現不在別處，而在人的心靈之中。純淨的視覺形象可以解脫人對虛像這個執著，從而擺脫地心吸力對人的牽制作用，使人重獲自由而達到絕對的、形而上的目的。這是蘇俄及西歐前衛藝術家，馬勒維奇，庫布卡（F. Kupka, 1871-1957），蒙特里昂（P. C. Mondrian, 1872-1944）等的方向。

這兩種取向有一個共同的前提，是要超越感官空間的局限，但在六〇年代以後，新現實主義及普普藝術等提供的空間則又不同了。新現實與普普全盤肯定現實與現實中的物體。把藝術價值落實在材料與運作上去。七〇年代在巴黎展開的「載體／張面」運動及最近的「新幾何」（new-geo）則是在破除藝術之神秘性之餘，還把目標轉移到藝術言語本身之掌握。

曲德義這次展出作品大約分為三組，可歸納在三個主題之中：即「白中白」，「黑中黑」，「黑白與色」。三個主題代表了畫家由單色發展到複色的不同時期。返臺後色調漸趨明亮，有逐漸脫離歐洲色感的趨勢。七〇年代末畫家赴巴黎時期，「載體／張面」運動已近尾聲，但仍具有相當的影響力。自曲德義這次發表的作品看來，畫家似乎希望運用對比形式的概念，把構成圖繪言語「能指」部分之慣用素材──畫框、畫布、顏料等加以分解，再重

新組合，藉以提示作品之新內容。因此，「素材／作品」，「藝術空間／生活空間」的反省是畫家的主要課題。同時畫家精緻的筆法與準確的處理方式，使作品中似隱似顯的色面重疊與暗示充分地發揮了它們的辯證作用。

由馬勒維奇藉著非具象繪畫作形上的探求開拓，經過蒙特里昂千錘百鍊的原色排比，到戴俄・凡・德斯柏（Theo van Doesburg, 1883-1931）對空間的化解，打破了兩度與三度次元的界限，使空間素材的積極作用日趨明顯。曲德義的這批黑白系列作品便是這個空間隱喻下的一個「有意味的形式」❺。在近年來一些多媒體藝術無條件材料化的喧鬧中，粗糙與惡俗往往淹沒了作品的內容。曲德義的作品說明了一個精緻的非具象藝術可能具有的說服力。

《當代》三十二期一九八八、十二月

❺ 藝術乃是「有意味的形式」，為克萊夫・貝爾在其《藝術》（ART）一書中，為藝術所下的定義。

# 浪漫主義下的藝術界定

## 浪漫主義在藝術中的負面意義

浪漫主義在藝術中的成長過程是一段坎坷不平的路。首先，浪漫主義一詞，就不帶讚美的意味，它雖然不同於「印象主義」或「野獸主義」，是由一句嘲笑的話無意引用而成，但是浪漫主義藝術曾被歌德比爲「病態」，被黑格爾認爲是「精神溢出了物質形式」，不如平衡勻稱的古典藝術，早已具有不體面的陰影。而尤其嚴重的是法國作家狄雨凡杰‧德歐哈納（Duverger de Hauranne, 1798-1881），把浪漫藝術家比做一個精神疏離的人，一種病症就像夜遊症或羊癲瘋……因此，他認爲基於人類的同情心，應當同情他們、勸他們、幫助他們復原，不要把他們當作喜劇小丑，而應當把他們當作醫學上的研究對象。這些負面意義說明

了浪漫主義一詞在藝術中的曖昧地位。也基於這種心態，德拉克瓦（E. Delacroix, 1798-1863）竟不同意時人稱他為「繪畫中的雨果」；大衛的高足——葛河（A. Gros, 1771-1835）更因為洗刷不掉「浪漫」的帽子，竟投塞納河而死。因此浪漫主義一詞雖不是「背叛」的同義字，頗有些時下常用的「脫序」的意味。這個比喻還可以上溯到十九世紀的《法文大辭典》上。辭典上對浪漫或浪漫的（romantique）一詞的解說是：「羅曼蒂克、是文學與藝術上一種反成規、追求氣氛的傾向」，既然「反成規」是「浪漫」屬性之一，難怪乎一切既有體制與權威都要避之唯恐不及。

然而浪漫主義仍然沒有一個清楚的形象；浪漫主義既是歷史潮流也是藝術風格，如何在歷史潮流與藝術風格的雙重性格中求得一致，而獲得一個界定呢？

## 浪漫主義藝術作為歷史潮流的界定問題

浪漫主義的興起既是一個歷史潮流，不是一個歷史事件，因此無法在時間或地域上設限；假若一定要在時空上劃一個範圍，我們也許可以把時間的上限放在十八世紀的八〇年代，但是時間的下限則比較不容易設定，若以法國為例，一般認為在十九世紀中葉，浪漫主

義已經被印象主義及寫實主義所取代，因此以一八五〇年代作爲下限。然而事實上，浪漫主義藝術只是暫時退到第二線，逐漸轉向性靈與夢幻方向發展，並在一八八〇年以後以象徵主義的形式出現。這個變化在英國與德國並不明顯，因此十九世紀中葉的下限在這些國家內便不妥當。

在時間的因素以外，浪漫主義在不同的藝術媒體中的發展也不一致。浪漫主義表現在文學、音樂、藝術上的程度與成熟時期並不盡同。浪漫主義文學與音樂就比藝術方面發展得早，可以上溯到十八世紀中葉，而且在一八五〇年以後仍然相當活躍，比如貝尼奧茲（H. Berlioz, 1803-1869）、李斯特（F. Liset, 1811-1886）、華格納（R. Wagner, 1813-1883）、雨果等人都是在十九世紀下半葉裏完成他們許多重要作品，而浪漫主義在造型藝術中的高峯時期卻在十九世紀的三〇年代裏。

## 浪漫主義作爲藝術風格之界定問題

這些問題使浪漫主義藝術作爲歷史潮流，在時空範圍上不容易說清楚。那麼暫時撇開歷史，就作品的藝術風格探討，是否可以獲得一個比較明確的定義呢？這個問題早在一八二四

年，法國學者杜畢（Dupuis）和柯東耐（Cotonet）曾合力作了十二年的研究，希望為浪漫主義下定義，結果不得要領而放棄。本來，歷史潮流與藝術風格各屬不同範疇，由複合描述類型構成之風格定義，不必受時間和空間的限制，然而融匯成歷史潮流的各種因素，不論是政治、經濟、社會都直接或間接地影響到藝術創作的思想感情，進而左右藝術言語與內涵，因此，浪漫主義作為歷史潮流與藝術風格必然相互滲透，而導致風格形象的多樣化與複雜性。

一九二五年比利時作家維爾梅延（Vermeyen, 1872-1945）曾蒐集了一百五十個定義，其中不乏中肯有理者，如歌德曾在一八二九年說，「我把那健康的叫做古典，而管那病態的叫做浪漫」；波特萊爾則把浪漫主義看做一種感覺，一種氣氛，又把它叫做現代藝術；而德國藝術史學家弗里蘭德（M.J. Friedlander, 1867-1958）則認為古典主義與浪漫主義並不是壁壘分明的對立，而只是程度的不同，因此益格爾可以算是浪漫的古典，而德拉克瓦則是古典的浪漫。在這種認識下，為浪漫主義界定範圍或釐清定義的必要性就不存在了，與其苦苦搜尋所有作品的共性，不如將複雜而繁多的作品，作橫向並時性的特徵描述，再加以分類、解說，以窺浪漫藝術的一斑。

## 歷史背景與思想特徵

對作品從事特徵的分析並不意味著對歷史的忽視,尤其是一個範疇廣大的藝術風格,其孕育成長乃至轉化的過程,仍要到歷史中去探索。

十八世紀以來的唯心主義思想與文藝主觀性,受法國大革命的衝擊,殖民地政策下的東方主義與東方情調,工業革命後遺症所激起的回歸自然與回歸中古,波特萊爾提出來的現代性(La Modernité)等等的影響,都直接或間接地為浪漫主義催生。

## 一、唯心主義思想與文藝主觀性

十八世紀法國的啟蒙運動在政治上為法國革命作了思想方面的準備,在文藝上也為浪漫主義作了思想準備。一方面啟蒙主義下的理性思想有助於個人主義的成長,另一方面狄德羅的百科全書把文學藝術普及化、世俗化了。狄氏長期撰寫《沙龍》評論打開了藝術評論的風氣,無形中加速藝術潮流的形成,這是思想背景之一。

思想背景之二是德國唯心主義哲學,在這個有浪漫氣質的哲學運動中,有較強調主觀的

唯心論者，如康德、席勒，主張把人的心靈提高到創造主的地位，強調天才和靈感；有主張主客觀並重者，如謝林、黑格爾，在人的主觀精神世界之外，還承認一個客觀的物質世界；不管是唯心主觀、還是主客觀並重，他們都反映了日益上升的個人主義，提高了人的尊嚴；在政治上喚起的是民族意識和民主的要求，在藝術上則提出了崇高美、想像力和天才等範疇。

## 二、革命熱情與藝術理想

法國大革命震撼了整個歐洲，掀起了浪漫主義的高潮。在革命爆發之時，歐洲各國的政治、經濟發展並不很平均。英國的中產階級掌政最早，法國的中產階級勢力正在迅速上升中，但是還壓不倒根深柢固的貴族勢力──這也是大革命失敗的一個重要因素。德國則政治分裂，經濟比較落後，一時還談不上政治革命。法國大革命無疑為當時各國文藝人士的政治立場，提供了測試的材料。有表示熱烈歡迎的如雨果、拜倫，也有表示憎恨的如拉瑪丁和夏多勃里昂（Chateaubriant）或搖擺不定的如華滋渥斯（Wordsworth）。但是不論歡迎或反對，這些文藝作家們的政治理念與藝術理想比較一致，唯有法國畫家大衛（J. L. David, 1748-1825）的激進革命性和古典藝術的捍衛立場最為特殊。

大衛原是革命的激進分子，政治上他是雅各賓集團分子，卻又是一個極端古典的藝術

家，他在革命的後期雖然轉爲溫和，但是在藝術上一直是一個學院式古典的衛道者，早期的代表作——《俄哈斯》（Les Horaces, 1784-1785）取材高乃依（Corneille）的悲劇，具有熾熱的英雄主義與理想美的形式，是把革命熱情與古典藝術形式結合的最好說明。

法國大革命（1789-1793）喚起人民的革命情操。在革命的過程中，人們會表現出一種忠誠和忘我的犧牲精神，猶如拜倫爲希臘革命而赴湯蹈火，按理說，從這裏發展出一種積極的浪漫主義是很自然之事，那麼，大衛的「革命性古典」又該怎麼解釋呢？事實上，大衛的革命古典主義是一種上層新貴的藝術趣味，結合了急速發展的革命形勢所得到的結果；這個新興的階層反對教條式宗教，反對腐化的貴族社會與君主獨裁，但是對於人民與大眾又存著懷疑，甚至恐懼的態度。所以他們強調貴族社會中所認同的「雅典」的趣味，並且要把這種趣味發展成一種規格，而稱之爲「典範」。在文學上講求高雅、格式；在藝術上則取材於希臘神話、文學經典，模仿上古的藝術理念。

但是在德拉克瓦的眼中，大衛的古典是錯誤的，「死板而絕對的模仿」最後必偏離「永恆的古典」❶。這不僅形式盎格爾與德拉克瓦之間的差異，也是古典與浪漫之間無休無止的

❶
德拉克瓦日記，一八五七年一月十三日。E. Delacroix, "Journal", 1857, 13 janvier, p. 615.

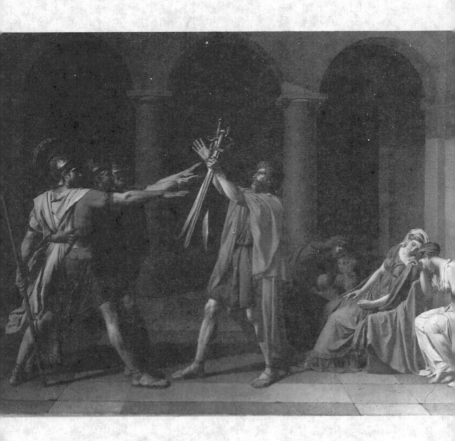

大衛早期的代表作
〈俄哈斯〉。

安格爾的〈荷馬的封神〉。

劇。

爭議點。大衛身爲法國國家藝術學院導師，獨尊古典，講求素描，減弱色彩的作用，追求平衡對稱的絕對美，以理性引導創作，定出一套新古典的規格，這必定與自發而訴諸感性的浪漫理念發生衝突。上面提到的大衛的學生葛河（Gros）不自覺地在作品中流露出感性的筆觸，被斥爲叛徒（〈埃羅之役〉圖中，對殘傷士兵的描繪便爲一例），終釀成投水自殺的悲劇。

這種區別，在作品的對照中可以一目瞭然。

在下面兩組作品中，我們可以比較出新古典藝術的理想美或理性美與浪漫藝術中的感性美，在主題、內容、形式、技法上的特質。

在主題和形式上，新古典和浪漫都有了明確的差異：一邊是神聖不可侵犯的聖女貞德（彩圖二）；另一邊，不知名的小乞丐（彩圖一），神性與人性，貞潔與感性、嚴正的結構與朦朧的形象，清楚明晰的輪廓與模糊而熱情的筆調，在在成爲對比。

是另一種主題與形式的對比：益格爾歌誦希臘史詩，爲詩人荷馬加桂冠，尊爲文藝之神，坦露出對古典藝術的嚮往，畫中人物排有法國古典作家拉辛、莫里哀卻沒有德國詩人歌德，顯然，歌德熱情奔放的氣質，與古典藝術是格格不入的。

至於〈羅曼蒂克景色中的少女〉則透露了浪漫主義的自然觀。羅曼蒂克（romantique）

一字來自盧梭的一句話，他曾說：「碧也納（Bienne）湖畔的景緻比起日內瓦湖，還要更有野趣，更羅曼蒂克。」在這幅墨水畫中，我們看到了野趣而羅曼蒂克的景緻，溫文的少女以鉛筆勾劃，再由背景襯托而出，墨水與淡彩的素質，也在透明而流動的筆觸中，表現得淋漓盡致。

## 三、殖民地政策下的東方主義與東方情調

十八、十九世紀的西歐的殖民地政策不是一個單純的領土擴張和經濟侵略問題，那時候確是有一種國際化、世界化的意識形態出現。許多從不出家園的人，也竟然要去北非、中東一帶旅行，也有不少傳教士願意遠走東方、中國。那時候，無論在文藝風格、生活時尚、服飾裝扮，都流行著一種所謂異國情調，當時稱之為東方主義。

表現在藝術中的東方主義，擴大了藝術家的視野，豐富了藝術內容，也為作品添增了絢麗的色彩。其觸及面之廣，使我們不僅看到浪漫畫家俄古斯特（J. R. Auguste, 1789-1850）的〈二黑一白〉，德拉克瓦的〈北非獵獅〉（彩圖四）、〈阿爾吉之婦女〉，甚至於在盎格爾的畫裏也有了天方夜譚的情調（〈宮女與奴隸〉，一八四二）。

## 四、回歸自然，回歸中古

回歸自然、回歸中古是浪漫主義的另一特色。本來浪漫主義（le romantisme）一詞來自中世紀一種叫「傳奇」（roman）的民間文學。在德國和英國的浪漫主義運動也確是從中世紀的民間文學開始的。中世紀的民間文學純樸自然，中世紀的藝術也是如此，沒有任何古典規格的約束；它們想像力豐富，情感真摯，表達方式自由，語言通俗，這一切都是浪漫主義的理想。這種對中古的嚮往，對歷史的緬懷，在歐大陸發展成一股嗜古風氣。在英國則有前拉裴爾諸畫家（Les Pré-Raphaëlistes, 1848-1853），羅塞地（D. Rosetti, 1828-1882）的〈聖母的幼年〉代表了這樣一個情感真摯而純樸的藝術理念。

在回到中古的同時，還有一個「回到自然」的傾向。這個早自盧梭提出來的口號，在這個時候蔚成風氣。不論是基於對工業文明的反感，還是中產階級生活模式的轉型，人們逐漸厭棄城市，走進自然：去瑞士看山，去諾曼地看海，旅行遊覽，對自然景物的注意和描寫，爲浪漫主義藝術帶來了新的題材與情調。

人與自然的親近還不止於感情上的共鳴，還有一類是把自然提昇到神的地位，大自然中神無處不在的泛神論。德國畫家弗瑞德里（C. D. Friedrich, 1774-1840）的作品提示了這

種神秘的氣質。

本來浪漫主義中對自然作從未有過的注意和關切，使主題重心的轉移導致「風景畫」的出現，但是僅主題轉變而描述方式不轉變，仍不足以突出一個新風格，而弗瑞德里的風景畫則是把西歐慣用的描繪與描述性繪畫言語轉爲提示性、暗示性圖象言語。〈旅客與雲海〉、〈鴉與枯枝〉便以暗示性方式，提供畫中的神秘性與超自然的情感。

## 內容、題材的界定

上述諸歷史背景與思想特徵的分析，提供了由內容、題材來界定浪漫主義藝術之可能，我們嘗試提出下面五種類型：

(一)、抒情性、文學性的浪漫主義——所謂文學性，不是替文學作插圖附庸於文學，而是以造型符號代替文字符號來呈現文學中的效果。歌誦愛情、生命或野心、情慾；這與講求理性和規範的新古典固然不同，也與不動感情，講求現實經驗的寫實主義不同。代表作品有夏塞里奧（Th. Chassériau, 1819-1856）的〈奧賽羅與戴德夢娜〉，米勒斯（J. E. Millais, 1829-1896）的〈奧菲麗〉（見彩圖五）。

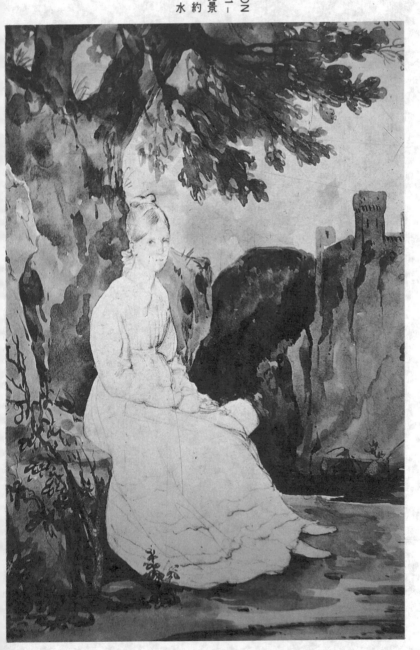

勃寧通(R. P. BONINGTON) 1801－1828〈羅曼蒂克景色中的少女〉，約1825，鉛筆、水彩畫。

㈡、歌誦英雄事蹟、英雄精神的浪漫主義——由於嚮往中古的騎士精神而歌誦英雄事蹟，又因為崇拜拿破崙的英武而宣揚其戰蹟。葛河的〈拿破崙激戰圖〉是一個例子，身為學院畫家卻幾乎完全跳出了大衛諸人的歷史畫窠臼。

㈢、冥想性、神秘性的浪漫主義——生命和死亡是浪漫主義藝術偏愛的一個主題，杰里柯（Th. Gericault, 1791-1824）的〈梅度日之筏〉就是處理這個死亡邊緣的人性悲劇。杰里柯自己熱情而短促的一生，幾乎就是浪漫主義精神的寫照，一種絕對的，一去不返的，不顧明天的追求。

但是對於生命、愛情的歌誦，也有可能走向傷感的一面，這就成為十九世紀末頹廢藝術的根源。當時的人確實有一種憂鬱症，一種在科技迅速發展下的焦慮不安。反映這種憂鬱而不安的心境，便是玄想、冥想、引喻、象徵；假借了造型藝術的感性形象，探討生命、青春、夢幻與死亡。

在米勒斯的〈奧菲麗〉中，哈姆雷特的未婚妻，因為受不了未婚夫變成殺死父親的仇人的刺激，精神錯亂，落水而死。畢維·德·夏凡納（Puvis de Chavannes, 1824-1898）的〈少女與死神〉，則以暗示的方式處理青春與死亡的問題。

除上述三種類型外尚有：

四、東方情調下的浪漫主義。

五、歌誦自然風景的浪漫主義。

這兩類型，因在思想背景部份已有說明，不再贅述。

## 形式特徵的界定

在古典主義繪畫中，我們看不到構成畫面的基本物質因素（線條、色彩等），我們見到的是由這些素材構成的形象以及由這些形象所表達的意義（一個神話，一個故事）。因為根據古典藝術創作的原理，藝術作品像是一座窗子，目的是要使人透過窗子洞察世界之美。但是在浪漫主義繪畫中，這些點、色、線逐漸取得了獨立存在的價值；在早期的西班牙畫家戈雅（F. Goya, 1746-1828）和英國畫家甘斯伯羅（Gainsborough, 1727-1788）的畫中，筆觸和顏色已經有脫離形象而跳出畫面的傾向。到了德拉克瓦和透納（J. N. W. Turner, 1775-1851）的時候，筆觸與色彩扮演了最重要的角色，尤其是透納的畫，幾乎可以混同畫

安格爾的畫〈宮女與奴隸〉有《天方夜譚》的情調。

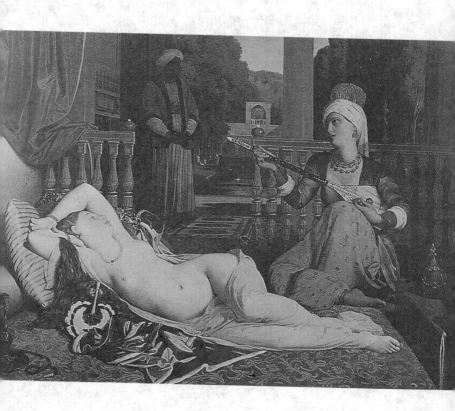

家手中的調色板。

因此，浪漫主義藝術就形式特徵著眼，可以歸納為：

・由媒體的透明（transparence）到素材感的加重；

・由嚴謹的結構到自發性的表現；

・由輪廓清楚到形象模糊；

・由靜穆含蓄到流動奔放。

古典藝術的理想模式是希臘雕塑，而希臘雕塑的美和崇高，在於它表現了一個沉靜的靈魂，就像溫克爾曼所說的「偉大的靜穆、高貴的單純」；又像最純潔的水，愈沒有味道愈好。希臘化時代的雕塑，〈拉奧孔〉（Laocoon）是一個很好例子：拉奧孔父子三人在神靈的懲罰下，被巨蟒纏咬而死，三人雖是極度的恐怖和痛苦，但只略微皺眉張嘴，使作品保持一種莊嚴美。

然而浪漫主義的雕塑便不是如此，法國雕塑家魯德（F. Rude, 1784-1855）在巴黎凱旋門上作有浮雕〈馬賽曲〉，勝利女神高舉雙臂，揮劍前奔，怒目而視，張口大吼，全無女性的溫柔；因為魯德的勝利女神是力的奔放化身；猶如德拉克瓦的〈自由領導人民前進〉，是以熱情奔放的形式來激發觀賞者的熱情。

## 浪漫主義卽現代藝術

——"Qui dit Romantisme dit l'art moderne." ——Ch. Baudelaire.

上述歷史背景與思想特徵的分析，多樣性內容與題材的界定，形式重心的轉移等，說明了浪漫主義藝術之所以自古典藝術傳統中脫離出來，逐漸形成一個新的藝術風格，這些風格的特質，今天甚至可以脫離其歷史局限性，而成爲一個抽象而普遍的藝術概念。

然而浪漫主義所具有的歷史潮流與藝術風格的複雜雙重性格，可以引波特萊爾一句關鍵性的話，加以說明——「浪漫主義卽現代藝術」❷。

波特萊爾曾和戈提耶（Th. Gauthier）在一八五○年左右提出了「現代性」這一名詞，現代性有別於「現代主義」，而指涉一種氣氛、一種心態、一個觸及人們日常生活的下層結構形式，浪漫藝術深入人們的起居生活、道德習俗，而影響到藝術的創作動機與價值觀。浪漫主義具有現代性，在於藝術創作價值觀的改變，藝術不再是附屬於歷史、宗教、或建築裝

❷ 文出德拉克瓦日記，一八五七年一月十三日。E. Delacroix, Journal, 1857, 13 janvier.

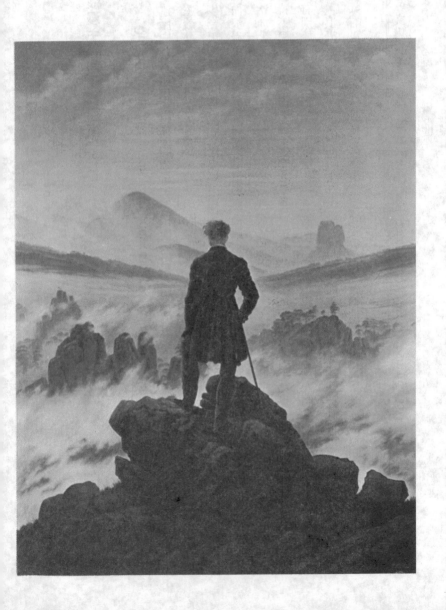

德國畫家弗瑞德里的〈旅客與雲海〉。

法國雕塑家魯德在巴黎凱旋門上有〈馬賽曲〉的浮雕，勝利女神是力的奔放化身，全無女性的溫柔。

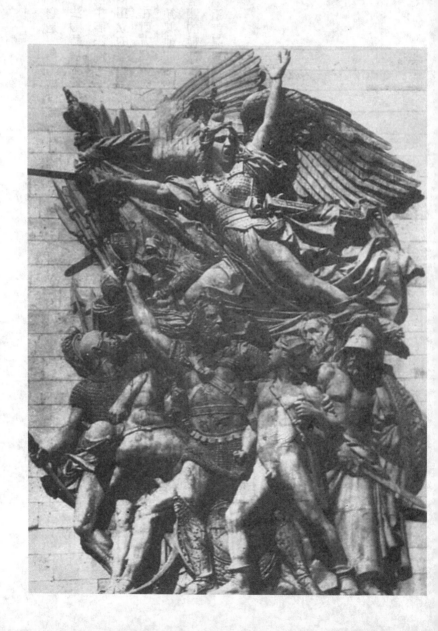

飾，它是一個獨立而自我圓滿的整體。

法國結構主義批評家多鐸洛夫（Todorov）曾說：「古典藝術的敍說對象是外在的，而浪漫主義不同，它們是形成一個獨立的整體」。藝術的敍說對象內在於作品，而與作品結成一個獨立的整體，使作品由歷史資料（document）變成文物見證（monument）。換句話說，在西方藝術史的發展中，浪漫主義第一次認識了作品獨立存在的價值，它不再需要附屬在人類其他的活動中，不論是宗教、是政治、是意識形態。藝術只關心它本身和它內部的結構有關的種種，換句話說，藝術作品只關心它的「藝術性」問題。

這就是現代藝術的關鍵。

《當代》四十六期、一九九○、二月

# 替主觀意念披上感性外衣的象徵主義

## ——法國世紀末的一個繪畫形象

十九世紀末以來西歐的繪畫，好像一直在漲潮的階段，一浪未息，後浪又打上來。

一八八○到一八九○年間，巴黎大多數的文藝批評家還在替雷諾亞（Renoir）、莫內（Monet）、畢沙羅（Pissarro）等的印象主義辯論的時候，一個針對這個印象主義的反動力已經產生了，那便是直接訴諸心靈和感官的象徵主義。

象徵主義的產生是反抗科技侵入人文精神領域，是在實證主義美學氾濫於文藝界的情況下，重新肯定人的精神價值；當時因爲缺乏與實證主義相抗衡的哲學基礎，文學家和畫家便嘗試在神秘的靈性與原始的動力中找出一種制衡的力量，他們有意地忽視理性、縱容非理性，並且主張運用無邊無際的自由想像力。

象徵主義雖然是在一八八五年左右才明朗化——一八八六年九月十八日，讓・莫亥阿（Jean Moréas, 1856-1910）在《費加羅報》上發表宣言，提出這一風格的形式特徵

，不過早在這以前二十年，海峽對面英國的「前拉斐爾派」（Pré-Raphaélites）的唯美之風早已吹了過來，不少詩人畫家對自然主義的客觀描寫已感到不足，他們希望能在文藝形式上提出新的審美標準，內容方面要能做到「物我交融」的境界。他們不但希望超越自然主義，還想超越爲能藝術而藝術的印象主義，在這一羣對藝術的形式美是這樣敏感的畫家中，年紀較長的有畢維‧德‧夏凡納（Puvis de Chavannes, 1824-1898），喜歡借用文學性題材，作大幅壁畫，朦朧夢幻，帶有哲學意味，如〈文藝之聖林〉、〈少女與死亡〉、〈希望〉等。還有「希邁怪獸大師」❷——莫侯（G. Moreau, 1826-1898），穠豔而感性。也喜歡處理神話、寓言及聖經故事，他畫中的人物，無論男女，常常全身掛滿珠寶，好像他要塑造的美與這些形彩斑爛的首飾成正比。一八六四年，莫侯以〈奧地帕與史芬克斯〉（Oedipe et le Sphinx）參加沙龍而一舉成名。

以上二人之外，還有每星期二在羅馬街馬拉美（S. Mallarmé, 1842-1898）家聚會的一些文藝人士，如左拉（Zola），維利埃‧德‧黎拉丹（Villier de L'Isle Adam, 1838-1889），虞思蔓（J. K. Huysmans, 1848-1907）讓‧莫亥阿（J. Moréas, 1856-1910），

❶ 莫亥阿的象徵主義宣言原爲象徵主義文學而寫，但其定義中：「爲主觀意念披上感性外衣」卻更適合於繪畫。

❷ Le Maître des Chimères：希邁（Chimères）是希臘神話中，獅頭、羊身、蛇尾的吐火怪獸。

赫動（O. Redon, 1840-1916），孟克（E. Munch, 1863-1944）等。

這些詩人、畫家，雖然不都是象徵主義的信徒，但是他們討論的主題卻常圍繞著波特萊爾的〈萬物照應〉❸一詩中提出來的「象徵」（symbole）這個意念，他們爭辯不休的是藍波（A. Rimbaud, 1854-1891）的感性言語，他的彩色的詩和相對的音樂的畫，一切藝術表現不但要訴諸感性的形象，甚至還要以藝術代宗教，要通過「美」達到「真」。

這個始自一八八〇年的定期聚會，大大助長了象徵主義的發展，一八八二年，于思蔓著手寫一部小說《反自然》（A Rebours），以聚會中一位纖細驕恣的貴族──羅貝爾・德・蒙德斯鳩（Robert de Montesquiou, 1855-1921）的形象塑造小說中的主角──戴・埃善特（Des Esseintes），一八八四年小說問世，立即成了象徵主義的前身──頹廢主義的代表作。

❸ 〈萬物照應〉（Correspondance）一詩收在波特萊爾的詩集：《惡之華》中，第一段如下：

　　自然是一座神殿，那兒活柱不時地發出曖昧朦朧的語言，人經過那兒，穿越象徵的林間森林望著他，以熟悉的凝視。

　　　　　　──引自杜國清譯《惡之華》

# 披戴著葬儀室的裝飾與死神擁抱——世紀末的頹廢

于思蔓的《反自然》蒐集了所有世紀末的頹廢——一個感覺敏銳而細膩的男人，為了逃避繁瑣無聊的現實，甘心沉緬於內心生活，刻意追求各種古怪趣味之餘，自憐而又自戀，在幻象與悲觀中尋求滿足，這種種神經質、情慾倒錯的行為，不得不使故事主角日趨墮落，疏離而腐化，最後只剩下死亡的解脫。

《反自然》甫經出版，就受到羅馬街文友的讚賞，認為是集叔本華與華格納之大成，是波特萊爾，也是愛倫坡，是魏崙（P. Verlaine 1844–1896）和馬拉美兩人腐臭了的風格。

頹廢主義反應了世紀末自然科學未能與人文科學協調的悲觀面，它的時代背景是很明顯的：傳統經濟的破產、社會轉型下的焦慮……叔本華的悲觀、華格納的汎神論、心理學，尤其是變態心理學的發展……這一切好像不約而同的形成了世紀末的氣候，在這個氣候之下，巴黎得了一種嗜好「怪異」（Bizarrerie）與崇拜「病態」的流行病。「人的成就愈高，其心智就愈瀕近破產」[4]，在心理學家的眼中，天才都是病人，「頹廢」、「蛻變」、「才

❹ 這句話出自一八五九年，名醫莫洛・德・都赫（Moreau de Tours）之口——引自《文學雜誌》一二七期（"Tous des dégénérés" par Lionel Richard, Maganine Littéraire no. 227）。

〈反自然〉。

J.-K. HUYSMANS

# A REBOURS

Il faut que je me réjouisse au-dessus
du temps..., quoique le monde ait
horreur de ma joie, et que sa grossiè-
reté ne sache pas ce que je veux dire.
BUSROCK, l'Admirable.

SIXIÈME MILLE

PARIS
BIBLIOTHÈQUE-CHARPENTIER
CHARPENTIER et E. FASQUELLE, éditeurs
11, RUE DE GRENELLE, 11
1895

*Joris-Karl Huysmans: « A Rebours » (1884), couverture de la IIᵉ édition (1895). En surcharge :*
*Portrait de Robert de Montesquiou (1855-1921). Pointe sèche de Paul Helleu.*

華」這三個名詞之間好像可以畫上等號。由崇拜天才，可以推演到崇拜病態，因此，吸毒、酗酒、飲乙太❺等等，都成了麻醉自己、忘卻時間、進入幻覺的途徑。這股頹廢主義的藝術動力，不僅是灰暗的，簡直就是黑色的，是披戴著葬儀室的裝飾與死神擁抱。

一八八六年《頹廢雜誌》(Le Decadent) 問世，以象徵詩人魏崙為主，包括了巴雨 (A. Raju)、戴・甫累斯 (M. de Plessys)、莫亥阿等人。雜誌維持了四年，一八八九年停刊。一八九〇以後，頹廢主義便逐漸融化到更豐富、更自由的象徵主義內。

假若我們以一八九一年俄赫耶 (A. Aurier 1865-1892) 在《法國墨丘利》(Mercure de France) 雜誌三月號上發表的一篇評高更 (Gauguin) 畫及其對象徵繪畫的定義為界限，我們大約可以把象徵主義繪畫分為兩期：前期以畢維・德・夏凡納莫洛及赫動為主。赫動曾在一八八六年及一八九〇年兩度參加比利時主辦布魯塞爾沙龍。象徵主義在這時候已成為歐洲的一大文藝潮流，北歐挪威有孟克 (E. Munch 1863-1944)，德國有勃克林 (A. Böcklin 1827-1901) 奧國有分離派的克林姆特 (G. Klimt 1862-1918)，義大利有塞岡地利 (G. Segantini 1858-1899)，比利時則有克那夫 (F. Khnopff 1858-1921)、

❺ 波特萊爾吸毒。讓・羅寒 (Jean Lorrain, 1855-1906)，曾在一八八五年到一八九二問嘗試喝以太，刺激寫作靈感。

戴勒維（J. Delville 1867-1953）等。

後期則以高更及那比（NABIS）畫派為代表，高更畫中主題漸趨明朗，綜合原始表現手法，具有抽象裝飾趣味，與前期豔麗、夢幻形象有明顯的區別。

## 綜合性、原始性與抽象感——後期象徵主義的趨勢

俄赫耶在評高更畫一文中，清楚地斬斷高更與印象主義的關係，他不但再度肯定理想而神秘的象徵主義、駁斥自然主義及印象主義對世界外表的膚淺描寫，更透過高更的畫闡述他個人的藝術理想：藝術的目的不在模仿外界事物，而是要藉著形象表現「意念」。意念的表現是藝術的終極目的。對藝術家來說，每一個形象不過是相對於某一意念的符號，物體形象本身沒有意義。換句話說，象徵主義繪畫中的形象，不過是造型言語中無窮字碼的一部分。

同時，一個表現意念的畫家，首先得選擇他的符號元素——色、線、形的配合。畫家使用這些元素時，還可以把它們簡化、誇張、甚至於變形，以徹底盡意為目的。從這幾點看來，俄赫耶已為二十世紀初期的現代畫舖好了路子。

俄赫耶把理想的象徵藝術應備的條件，歸納成以下五點：

一、意念的——因為藝術的宗旨是意念的表達。

二、象徵的——因為意念藉著形象符號而表達，如〈希望〉一圖中，手持綠葉的白衣少女象徵了希望。

三、綜合的——因為作品是形象元素構成的綜合整體。

四、主觀的——因為作品中的物象並不代表物象本身，而是作者的主觀意念。

五、裝飾的——所有的藝術作品都具有裝飾性，不單單是那些掛在牆上或刻在石柱上的；同時，當以理念來駕馭形式，在畫中把客觀形象加以簡化或規律化，造成變形，或強調圖案感時，必定產生強烈的裝飾效果。

五大原則外，俄赫耶還加上一條「感觸性」（emotivité），這樣，作品便達到完美的地步。

高更的〈雅各與惡神之鬥〉（彩圖十一）便是這個理想下的例子。下面簡要的分析這件作品。

這幅畫在一八八八年完成。是高更在阿旺橋（Pont D'Aven）時期作品，又叫作〈禮拜後之幻象〉。圖右上角的搏鬥場面並不是實景，而是在教徒聽過禮拜布道後，呈現在眼前的幻影，因此畫家不是在作實物的描寫，而是透過繪畫的形象表達聖經裏的一個概念——人與

神、天與地之門。至於畫中純潔而虔誠的婦女，由她們的衣冠服飾，可以看出是法國西部宗教信仰強烈的勃達轟省（Bretagne）人，另外，蛇形曲扭的樹，糾纏成一團的搏鬥等，都是同一意念下的符號。

畫中色彩的運用也值得一提。象徵主義特徵之一便是感官間的彼此溝通。就顏色來說，有「眼中之色」與「心中之色」的區別，換句話說，是顏色本身的物理性和畫家使用時的主觀性雙重關係。波特萊爾就曾提出「紅色的草坪」、「玫瑰色的馬」「丁香色的鄉下人」；藍波則看到「綠色的天」和「藍色的草」……，高更善於運用色彩來駕馭觀念：深紅色的土地，紫色或黑色的袍子，白色的帽子，形成深沉而對比的色調。

「不要畫得太貼近自然，藝術是一種抽象……。」❻ 這是高更奉勸年輕畫家的話，也揭示了他整個構圖造型的原則。形象或簡化、或誇張，顏色則平塗，以墨線勾邊，此外，對角線式構圖，摔角式的搏鬥等，正反映出日本浮士繪的影響，也同時說明了高更畫中的裝飾性。

高更嘗去羅馬街參加馬拉美家中的聚會，難免不受象徵主義前期大師們的影響。一八六六年以後，經過阿旺橋、大溪地等不同的經驗，使他的畫在主觀意念與象徵形象之外，加上

❻ 引自《象徵主義》（Le symbolisme），p. 83. Skira. 1977。

原始主義和東方情調❼，揉和而成的所謂綜合主義（Synthétisme）。

高更對九○年代的法國年青畫家們頗具影響，也因而左右了法國二十世紀初期的繪畫方向，當北歐、德、奧諸地的象徵主義，逐漸發展成更個人、更極端、更情緒化的表現主義時，法國卻在高更的影響下，向繪畫的形式方面發展。德尼（Maurice Denis, 1870-1943）、維雅（E. Vuillard, 1868-1940）諸人代表的那比派、繼續高更的路子，追求簡化的形象與統一的色調，削減物體性與深度感，尋找平面、曲線構成的圖案效果，並且大量從事教堂、戲院的壁畫製作和實用美術設計。

舍呂日耶（P. Serusier）、波納（P. Bonnard, 1867-1947）、

假若早期濃豔富麗、如癡如醉的頹廢形象，影響了野獸派大師馬蒂斯及超現實主義，晚期的冷靜、裝飾趣味，似乎更適合法國推理性的民族性，助長了勃拉克等的立體主義及後來的巴黎畫派。

一八九八年，馬拉美、畢維・德・夏凡納、莫侯❽相繼死去，赫動已近六十，高更在大

❼ 高更直接在畫中使用文字，有如中國的題款。

❽ 莫侯死於一八九八年四月十八日，將畫室及一千二百張油畫、數千張素描贈送給政府，成為莫侯紀念館，遺留下來數百張有意無意未完成的油畫稿，可視為十九世紀最早的抽象畫。

溪地貧病交加、自殺未遂，正在畫他遺囑式的巨畫——我們自何處來、我們是誰、到哪兒去。象徵主義已到了退潮的時候。

一九○○年巴黎的萬國博覽會揭幕，世紀末的惡夢已成為過去，迎接新世紀來臨的是那流動線型的摩登藝術（modern style）及形形色色的現代流派。

《當代》六期、一九八六、十月

# 世紀末的吶喊

有人說為藝術而藝術，源自一個文化的傳統，是來自某種文字語言的特徵；是一種文藝價值觀、一種生活方式，也是一種感覺；是印象主義，也是立體主義；是那種在事物表面輕拂而過的飄逸；這樣一種氣質，不可能產生在冰天雪地的西伯利亞，也不能發跡於黃沙滾滾的非洲，即使在那童話王國的北歐，怕也難培養出這樣一個奇異的特質，因為那是風和日麗的法國文化產物。

法國人不一定會同意這個說法。法國歷史上難道沒有熱情而沉著的思想家、文學家嗎？從巴斯噶（Pascal）到瓦勒里（Valéry），包括沙德（Sade）在內，細讀這些人的作品，你可會發現不少尼采式的英雄主義呢！也許確是如此，不過法國式的熱情，即使到白熱化，好像還總有那麼點兒哈幸（Racine）式的陰影在背後。

那麼我們也許可以這樣說，那種為藝術而藝術的文藝價值觀，不是在弗朗特（Flandre）

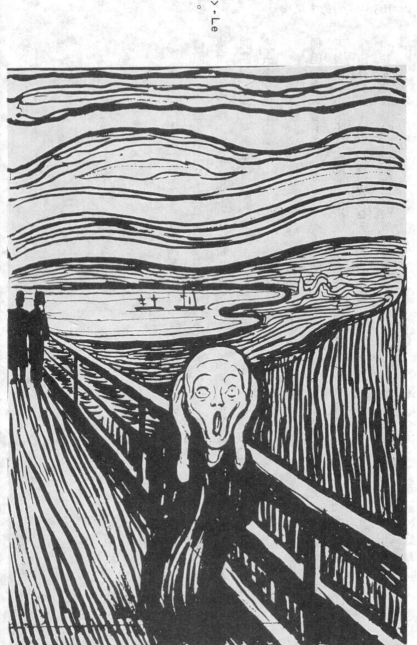

孟克，〈呐喊〉，Le Cri，1893。

或德國的氣候土壤下可以培養得起來的。不然，同在世紀末的九〇年代，同是對科技奴役人性的抗議，是人性受到壓迫的反作用，孟克（E. Munch 1863-1944）在挪威發出了痙攣性的〈吶喊〉（Le Cri, 1893），昂梭（J. Ensor 1860-1949）在比利時畫了那幅驚人的「耶穌入布魯塞爾」（L' Entrée du Christ à Bruxelles, 1888）和〈怪誕的面具〉（Les masques singuliers 1892）（彩圖十三）。在法國，莫內卻在閃爍、跳躍的陽光底下畫他的〈金色的乾草堆〉（一八九一），〈打洋傘的女人〉（一八八六），塞尙在藍色海岸邊畫他永恆的〈蘋果〉，高更在阿旺橋畫著〈美麗的安琪兒〉（La belle Angèle, 1889）和〈黃色耶穌〉（Le Christ jaune 1889）。

世紀初的法國好像一直沒瞭解什麼是表現主義，當諾爾德（Emile Nolde, 1867-1956）和克齊尼爾（Ernst L. Kirchner 1880-1938）在一九〇五年成立「橋派」(Die Brucke)，又在同年參加秋季沙龍時，竟被法國人歸納到與其背道而馳的野獸主義中。在表現主義的歷史裏，看不到幾個法國名字，從戈雅、梵谷、昂梭、孟克、諾爾德到席勒(Egon Schiele 1890-1918)（彩圖十四），考考式卡（Oskar Kokoschka, 1886-1980），蘇丁（C. Soutine, 1893-1943）、韋伯（Max Weber 1881-1961），法國大概只有魯奧（G. Rouault 1871-1958）和都盧士·羅泰克（Toulouse-Lautrec 1864-1901）還可以敬陪末坐，就連藍色時期的畢加

索也免不了有點兒矜持做作。是不是巴黎的氣候發不出表現主義的吶喊，還是根本表現主義就是針對「為藝術而藝術」的巴黎畫派的反動！

## 表現主義的吶喊

表現主義拂過瘋狂的邊緣，觸及聖神和英雄主義，和聖神背後的巫術、魔鬼，要在弗朗特、斯堪地納維亞、奧國、德國等地物色選民。昂梭就是一個例子，昂梭的畫像著了魔似的，極盡恐怖、殘殺、酷刑、折磨、扭曲形象之能事。

假若印象主義是一種感覺，那麼表現主義便是一種氣氛。感覺浮在生活的表面，而氣氛總是攪在生活當中，隨著生活而起伏，不是仰天長嘯，就是盡情揮灑，緊步於巴洛克的後塵，任憑筆觸馳於飛揚旋舞的油彩中。

然而巴洛克是生命洋溢的表現，而世紀末的表現主義卻是觸及死亡的呼喚，是見不到希望、瀕近絕望的掙扎。

且讓我們回到世紀末的氣氛裏來——那是個西歐帝國主義與其殖民地的美好時節（La belle époque），英國、德國、法國三個國家供應全世界百分之八十三的外國投資（美國僅

占百分之五），三國的外銷占總生產的百分之六十二❶；塞納河、泰晤士河、萊茵河三大河流匯聚了西歐的精萃，使得英、法、比、德成為世界上龐大殖民地上的一座古堡，那兒有神的廟堂，有一流的學府和藝術學院，在那兒，數百年的耕耘成長了人文思想，也結了文藝之果。然而豪奢富麗的宮殿外面，卻是一片貧窮，大英帝國的領域超過本國領土一百四十倍，比利時的殖民地是本土的八十倍，法國是二十倍。再美好光景也有變色的一天，古堡裏的主子個個勾心鬥角。風氣敗壞，下及屠夫走販，危機暗伏，失業、罷工、貧民窟，那是一個產生虐待狂、集中營的時候，是可以瘋狂到喪失人性，產生卡夫卡《蛻變》的時候，人心蠢蠢欲動；義大利的馬利內地（Marinetti 1876-1944）、卡拉（C. Carrà 1881- ）發動未來主義，德國的年輕人發了表現主義的熱，燒到四十度，心靈在痙攣狀況下，投射出變了樣的形象。

表現主義是青年人的藝術，但此青年非彼青年，這是一個歌德筆下的青年。在哀愁、懷念、迷惑之外，還有一顆灼熱的心。突然間，這個年輕人捧著受驚的心，發出一聲慘叫：「人性神死了！」因為在他的周圍，怵目驚心的是戰爭、官僚、技術、反人性、反正義……「人性

❶ 葛赫嶠 Garnier,《德國表現主義》L'expressionisme allemand, p.6

## 表現主義的三個青年形象

如何拯救沉淪中的人類？這是表現主義的使命感，他們不信任政治，對科技也敬而遠之，因為科技不過是更加重人的孤立，表現主義沒有教條、沒有主義，只有一顆熾熱、慷慨、高貴的心靈。誠如葛赫轟❷說的，若要瞭解表現主義，不妨假想三個青年人：

第一個是滿腔熱血的革命家，腦子裏只有政治改革和民主請願，他的理想社會是人人有飯吃，家家有電燈，工作之餘還要去海邊度假。

第二個是感情和靈魂的信徒，雖然也要麵包、電燈、假期，但他還得高歌，吟詩，因為他是個詩人。

第三個是活在神的身邊，他時時刻刻在為人類祈禱，相信原罪，也相信人自己可以贖罪，他是同時活在電燈和摩西時代的人。

---

❷ 同上。

你把這三個人揉合在一起，那就是一個表現主義。

這樣揉合成的人，一天睜開眼睛，突然感覺自己原來是孤立的，於是發出了吶喊聲。

世紀末的法國象徵主義沒有塑造出這樣一個形象，畢維‧德‧夏凡納、莫侯、高更諸導師把年輕人帶到另外一條路上去了。

## 傳播高更、塞尚福音的先知——德尼

就從一九○○年的巴黎萬國博覽會說起吧。這個摩登風格（modern style）的里程碑為象徵主義作了總結——裝飾、象徵、感情，三大原則在高更畫中獲得滿意的諧和，但這不過是個開始。高更一生二十多年的創作過程中，一直追尋自己秘魯血統下那股神秘的根源，一八八七年去了馬提尼克（Ile de la Martinique），不得要領而歸，一八九一年第一次去大溪地，一八九五年再去大溪地最後病死於此。在這整個旅程中，他似乎冥冥地受到一股原始衝動的控制，這個衝動表現在他大洋洲神話和形而上的符號中，也在他有意無意模仿的東方情調和埃及藝術中。一八九二年〈今天不上市場〉一畫中，五個大溪地土著婦女穿著埃及式服裝並排而坐，除了中間一女子外，其餘四女皆以全側面描繪，可以說是古埃及的浮雕在現

高更，〈用餐〉，1891，油畫。

代繪畫言語下的重視。

高更的畫便是這種由主觀意念出發的造型擺佈，是有所指的（Référencié）以感性之筆搔神秘之癢，是思想的描繪而不是感情的發洩。一八九一年畫的〈用餐〉也是有意揉合西歐靜物畫的傳統和埃及式平排構圖：斜放的水果刀、香蕉、食具的明暗陰影完全遵照幾何透視原則，造成強烈深度的感覺，桌後三個大溪地孩子並排而形成的長方帶，配上對比的圖案效果，卻是非常的埃及味。沉著的色調和三個孩子嚴蕭的表情，使這幅用餐圖染上神秘色彩，儼若宗教儀式。

一九〇三年五月八日，高更病死於大溪地馬貴士羣島的希瓦・歐阿（Hivav Oa）島的原始林中；一九〇六年十月二十二日塞尚安息於地中海家園，這兩個把智慧和美感成功結合的範式人物，先後在二十世紀初消失。法國評論界對他們的畫是「蓋棺」而不能「論定」，咒罵和讚美之聲各不相讓。這時候，「那比畫派」（Les Nabis）以先知姿態出現，德尼（Maurice Denis 1870-1943）、維雅（Eduard Vuillard 1868-1940）、舍呂日耶（Paul Sérusier 1864-1927）諸人頗有繼續開拓高更與塞尚之路的雄心，他們要爲世人解釋藝術之眞理，不僅大膽地肯定二「先哲」的「福音」，還要辦學校、製壁畫做劈荆斬棘的工作。

但是宣揚「聖賢」之道是從容不迫的，雖然「那比」諸家也講求感情，但那只是抒情性

舍呂日耶，〈那比裝的抗松(RANSON)〉，1890，此圖充份說明那比畫派的衛道精神。

的情感，溫和而親切，如沐春風，以不擾亂秩序為原則，不能和大聲疾呼的激情相比。

德尼是那比畫派的代言人，雖然進過藝術學院，卻主要受馬奈、梵谷、戴伽等的影響，

一八九○年認識了舍呂日耶，也與塞尚結為密友，使他很快地成為象徵主義和新傳統主義

(Néo-Traditionnisme) ❸的衛道者。也許是過份熱心鼓吹新秩序吧，德尼忽略了繪畫符號

的創新，使他的創作實踐跟不上理論闡述。

德尼曾於一八八九年參加「那比」在伏爾比尼咖啡館的展覽，一八九○年參加獨立沙

龍，一九一二年為巴黎香榭里舍戲院設計天花板，並和魯奧‧戴發里埃 (Desvaillières) 在

一九一九年合設「聖藝畫室」(Les Ateliers d'Art Sacrè)，推廣宗教藝術。

德尼與其說是感性畫家，不如說是知識份子 (intellectuel)，一八九○年，以阿旺橋

(Pont-Aven) 精神為主，發表那比派宣言，界定新傳統的宗旨，他說了一句現代繪畫史的名

言：「不要忘記，一幅畫在成為一匹戰馬，一個裸體女人，或者一個故事以前，主要還是在

一個平面上以一定秩序排比的色彩。」❹，德尼的繪畫理想是「裝飾」與「意念」的結合，

---

❸ 法文所謂的傳統主義，一般是用 traditionalisme 這個字，traditionnisme 是德尼為自己理論的
　特色而發明的字。

❹ 見於《藝術與批評》(Art et Critique. aoir, 1890)

他的理論在世紀初產生了不少影響。一九〇〇年德尼畫了那張出名的〈向塞尚致意〉的畫（Hommage à Cézanne），一九二二年出版《藝術理論，自象徵主義、高更到新古典秩序》（Théorie, Du Symbolisme et de Gauguin vers un nouvel ordre Classique），一九二二年寫《現代藝術與神聖藝術之新理論》（Nouvelles théories sur l'art Moderne, sur l'art Sacré）等許多精闢的理論，都以鼓吹宗教藝術與作品的獨立性爲主。但是透過符號解放主題的主張，並沒有在德尼自己的作品中得到充分的引證，而是在後來的立體主義和野獸主義裏得到進一步的發展，成爲二十世紀純視覺主義的根據，助長了繪畫向形式化、抽象化發展的趨勢。

世紀末的惶恐焦慮，使宗教成爲唯一可能存在的文藝主題，假若尼采宣布了上帝的死亡，虛無主義否定了教堂，自己取代了上帝的神殿，使人類的靈魂喪失了依憑，面對著空前的精神迷失，一股暗流要把人帶進一個黑色死胡同，於是那神經質的青年便爬在胡同口，大聲嘶吼。

法國在新傳統的和平方案下，是不知道什麼是死胡同的，它不但沒發燒到攣縮變形，還在美食主義的樂天氣質下，追求純粹旋律式的美感，高坐在象牙塔中爲顏色而顏色，爲線條而線條。世界在這種無限的美的追尋中，達到永恆。

巴黎錯過了世紀末的吶喊，那三個青年人沒在巴黎碰頭。

《當代》七期、一九八六、十一月

# 新藝術 (ART NOUVEAU)

## ——一個懷古的前現代風格

近二十年來，西歐對遺忘了近一個世紀的世紀末藝術極感興趣。這個始自英國的「藝術與工藝」運動 (Arts and crafts)，經由法、比的象徵主義，德、奧的分離派 (Les Sécessions) 到遍布歐美的新藝術，這一段世紀末藝術雖然一再反應在國際展覽會中，但是我們對這些走在現代主義先端的運動並不容易說得清楚，即使在事隔大半個世紀之後仍有這個感覺。首先，我們會發出一個問題：為什麼這些重要的運動會被批評家、史學家和藝術家們冷漠了這許久？當時有些什麼因素促成其發展？又因了什麼使它們壽終正寢？走在現代主義之先的前現代風格，為何被現代主義沖得煙消雲散，得要等到後現代的今天，才又像發現寶藏似的把它們發掘出來？葛西亞 (J. C. Garcias) 曾在檢討英國《藝術與工藝》一文❶中，提

❶ J.C. Garcias, William Morris et les Arts and Crafts, C.N.D.P., Paris 1986. p.5, p.15.

出了幾點因素，值得我們參考：

（一）此一國際性、理想性的藝術運動與十九世紀末政治上的國家主義有衝突之處，而此國家主義之對峙緊張局面，一直到引發第一次歐戰才結束。

（二）一個自認為前進的，全民的文化，而實質上仍屬於中產階級的精英文化運動，其社會政治立場有矛盾曖昧之處。

（三）流線形的風格出自中產階級，是以保守的布爾喬亞為對象，即使不全為精英份子所獨佔，也不是真正的大眾趣味。

（四）兩次大戰間的藝評家與藝術家們的觀點有偏失之處。他們以否定的態度來寫這一段歷史，以承繼了世紀末的過去為恥辱，不屑正視這些問題。

（五）最後，也許是最重要的，是世紀初到七十年代之間，藝術流派蜂起，各派別名稱層出不窮，風格上推陳出新，是前瞻性的現代主義時代。

除上述諸政治社會因素以外，還可自美學的觀點來檢討。這個由英國起源的摩登風格（Modern style），在當時被認為是一種感覺問題，免不了有膚淺時髦之弊；一種有意把形象曲線化，反映植物花卉生態的裝飾風格（Arts deco），其代表的美學觀是不明確的，流於表面，不足以抵制第一次世界大戰的衝擊——第一次世界大戰的毀滅性與暴力性是人類空

前的經驗，達達主義所扮演的猙獰惡作劇是這個殘酷現實的反應，新藝術在這個暴力震撼下便顯得虛弱無力，所以大戰一結束，世紀末的新藝術也隨之隱跡了。只有少數超現實主義畫家為它憑弔，達利（S. Dali 1904）就是其中的一個，達利便希望藉著一種晦澀深奧的繪畫（Peinture Esotérique）來重新恢復這種原始的感性。

另外一項重要的原因是這些風格所代表的「前現代性」（La pre-modernité），不像「現代性」（La modernité）及「後現代性」（La post-modernité）那樣清楚，也一直缺少有公信力的藝評家或史學家來為它們鼓吹。事實上，這個西歐世紀末的造型藝術至今仍給人一種萬花筒的形象，在不同的地方，不同的語文文化背景之下就有不同的名稱：如在法國就有那比派（Les nabis），新藝術（L'art nouveau），世紀末藝術（L'art fin de siècle），流線風格（Le style nouille），一九〇〇藝術（L'art 1900）；在德語國家裏有青年風格（Jugendstil），聯合藝術（Werkbund），維也納分離派（La sécession viennoise）；維也納工作室（Wiener Werkstätte）；或英國的新自由風格（New free style），自由建築（Free architecture），藝術與工藝（Art and Craft）；美國的有機建築（Organic architecture），草原學派（（Prairie school）；義大利的自由風格（Stile liberty），花風格（Style floreale）等。這些不同的名稱都具有一個類同的形式，實屬同一風格範圍，而最

早的淵源還要上溯到維多利亞時代大英帝國的資本主義發展背景。

在一個世紀以前，談到設計和略居次要地位的裝飾藝術，都是以英國領先。這不僅歸功於工業革命，主要還在於一七六○到一八三○年間工業製成品的迅速發展，凡日用品及一些半奢侈性物品都兼具普及和前衛的雙重個性。因此早在十九世紀中葉，英國便有一些有關工業製成品的設計理論。本來 Design 一字來自拉丁文的 Designare，結合了 Dessin 和 Dessein 兩字的意義。意指繪畫和設計。維多利亞時代的「藝術與工藝」運動是一個很好的實例。法文則稱之爲「工藝美術」(Arts et métiers)，而今天通用的工業設計 (Design) 一詞，不過是這個維多利亞時代的工藝技術的工業化與行政官僚化 (Bureaucratisé) 的結果。原來設計的動機是希望透過機器、材料、生活環境三方面的關係作一反思與協調，而發展到今天，我們面對著的往往是對機械性的精確，效率，與冷漠的反諷。

## 嗜古主義與現代性之結合

根據一個簡單的理論，由一個社會反應出來的藝術形象是這個社會本身的價值。當一個社會的藝術低俗惡劣時，這個社會整個的道德系統必定面臨著威脅。在維多利亞時代的政

治，社會、宗教是相當分岐的，各個層次的人士以不同的方式來尋求一個不可能的協調。羅斯金（John Ruskin, 1819-1900）和莫里斯（William Morris, 1834-1896）代表了這個社會意識下在藝術方面所作的努力。他們主張以恢復中古的純樸作爲驅除藝術中的市儈氣與解放時代危機的良策，換句話說，幾乎要否定十五世紀以後三百年的歷史。因爲「美」是無國際的，故可藉「藝術」與「美」來達到同一民族內部及各民族間的溝通與統一。因此把一個藝術運動的推廣比做社會革命的實踐。在一八六一年，羅斯金和勃朗（F. N. Brown 1821-1893），羅塞地（D. G. Rossetti, 1828-1882），亞瑟・休各（Arthur Hughes），諸人會合了工人和藝術家，成立一個集體工作室，這便是「藝術與工藝」運動的開始，也奠下了「新藝術」的基礎，有關的理論曾在一八八七年「社會同盟」（Socialist league）的發表會中展出❷。

「新藝術」起源於這樣一個革命式的熱情和使命感，其藝術的理想世界是中古哥特式文化，尤其是哥特式古老的英國。回到中古教堂的工匠手藝社會，找回自然表情與自由創作的動力，把這個理論付諸行動的，除了羅斯金在一八七一年組織的「聖喬治基爾德」（St.

❷ Robert L. Delevoy, Le Symbolisme, Skira, Genève, 1982. p. 146.

莫里斯的排版設計。

George's Guild）之外，及一八八二年的「世紀基爾德」（Century Guild），及一八八年的「手工藝基爾德」（Guild of Handicraft）等。這類效仿中古工作室的基爾德（Guild），在實質上不過是一種互助合作會（la Mutuel），其經濟意義遠超過藝術的意義，在工藝創作上並無多大影響。事實上，莫里斯經營裝飾設計工業而獲得成功，主要還歸功於資本主義中市場經濟的一套規律，復古的理想仍要依靠現代化的經營運作，這無異是唯美運動中社會理想的一大諷刺。

中古基爾德的工作生產方式顯然無法抵制或扭轉工業化經濟生產型態，回歸中古也是一個不可實現的夢，然而羅斯金與莫里斯諸人卻有一個不可忽視的貢獻，就是催醒了藝術中「真實」（L'authenticité），「單純」（des simples）與「手工」（le "fait à main"）的品味。而這種對純真和原始的嚮往與象徵主義的旨趣不謀而和，九十年代在比利時的「二十集團」（Le Groupe de XX）、「自由美學」（La libre esthétique）便在藝術國際化的理想下，大力發展海報與設計；稍後在德奧的分離派運動，青年風格也是在類似的美學觀點下發展開來。

# 羅可可後的一個純造型藝術風格

「新藝術」提供了一個嶄新而明確的藝術形像，是繼羅可可（Rococo）之後，再一次出現在西歐的純造型藝術風格。若說是受了日本浮世繪或通俗藝術的激發，不如說是吸收了東方藝術中流線型的韻律感和裝飾性。藉著火焰般的線條，把平面空間組織分化成一種有個性的造型言語，偶有巴洛克之瑣細而無巴洛克之厚重。新藝術取材於自然，而自然中的線條與花紋是這般豐富，輕盈、透明、流動，使新藝術藉著單純的線與色面構成生動的感性言語。不過典型而風格化的圖形突現了形式，不免削弱了內容，當內容薄弱到幾乎不存在的時候，就成了圖樣，圖樣的重複便構成了圖案，因此走在現代主義之先的新藝術，一方面在招貼海報和設計中自成一體系，另一方面也提示了現代藝術中的一個特色──平面發展的圖樣性。

在「新藝術」中人不但藉著「手」工來實現自己，而且把這種手的工作落實在生活裏，這是新藝術的現實面，其結果是推展了海報與版畫的發展。本來一個畫家若從事插圖畫、海報招貼畫是有被降低身份的危險。而畢爾斯禮（A. V. Beardsley, 1872-1898）、克那夫（F. Khnopff, 1858-1921）諸畫家非但未被貶低，反而影響了杜蘆士‧羅泰克（H. de

Toulouse-Lautrec, 1864-1901)、昂斯特（M. Ernst, 1891-1976）等製作海報的風氣。

與插圖設計平行的書籍藝術，如裝幀技術，印刷字型，花體字等也都相繼發展。至於室內裝飾，工業設計、建築等也都在新藝術之全面性與實用性的基礎下拓展開來。

假若平凡性與日常性是現代藝術中的基礎，那麼雖產生於中產階級的精英藝術，卻又是反精英藝術的「新藝術」，其藝術民主化和藝術生活化的精神是十足的「前現代」了。

## 感性藝術與知性技術的結合

世紀末的藝術家們最大的爭執點就是智慧與技能的分裂。在中古時代智慧(Savoir intellectual)與技能 (Savoir téchnique) 是密切地結合為一體，感性藝術與知性技術是協調一致。對這段時期的知、能一體的懷念首先反應在「藝術與技術」運動中，接著有包浩斯 (Bauhaus)，然後便走向諸現代運動。現代主義似乎是選擇了技術這一邊，現代建築與設計是把這個世界秩序的代表權交付給技術與經濟，實質上是受制於資本主義之營利或社會主義之專利指令。現代主義為材料、建築、與設計搖旗吶喊，不得不割去主觀性、象徵性、情感性的臍帶，把世紀末的情趣與內容都放棄了。

讀歷史有借古諷今的作用，不過談世紀末的「新藝術」還不是讀歷史。一個世紀前的種種問題，諸如生產與創作，技術與神話的衝突，還沒有完全成為過去。尤其是在崛起中的東亞，前現代與後現代的症狀與現代主義諸現象併發共存：個人個性在作品中的表現，創作中的手腦並用，工作與休閒，建築與工商設計等，都是時下的問題。此時此地新藝術根淵與風格的探討，實在另有一番意義。

《德國新藝術運動》專集，一九八八
臺北市立美術館

# 達達戲謔與超現實幽默

## 達達戲謔的顛覆性與暴力性

談超現實主義得自達達談起，談超現實幽默也離不了達達的戲謔❶。

達達之走上世紀初的藝術舞臺是一邊扮著鬼臉，一邊奏著嘈雜的狂笑曲，在如火如荼的歐戰中登場（一九一六），等到了一九二○年化解到超現實主義中的時候，已經扮演了一場不算短的虛無鬧劇了。

第一次世界大戰自爆發到結束，徹頭徹尾給人一場鬧劇的感覺，達達運動雖不直接指向戰爭，卻在戰爭中成長，感染上戰爭的荒謬與暴力。戰爭之殘酷虐殺使達達敢於對人類

❶ LA FARCE DE DADA ET L'HUMOUR SURREALISTE

❷ 達達真正明確的形式是在第一次世界大戰結束之後，才發展成立。除了柏林達達的份子以外，其他如紐約與蘇黎士達達諸人士並不十分具有政治意識。

〈達達的獰笑〉，把
死亡人身化的喬治‧
克羅茲George Gro
sz．1919-1920。

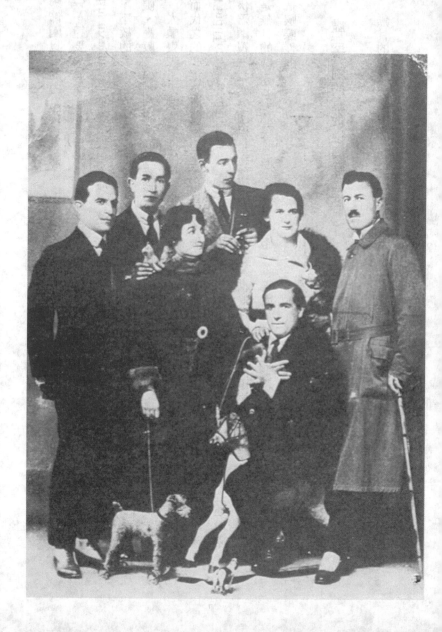

經驗範圍以外的力量挑戰，敢於把人類的文化放回到原始的衝突線上。達達不但要「認識」，還要「體驗」和「實驗」生命之爆炸性。實踐在藝術中的達達是把藝術「野性化」（Ensauvager）——畫中採用木塊、鐵片、玻璃、廢布、報紙等無情感的素材，以不敬的材料，不敬的笑，「原始的」面目來面對世界，重疊、累積俗文化中的三等歌廳、馬戲團、電影院、攤販文學、公厠中的塗鴉形象，營造達達的戲謔與其痙攣的、抽搐的笑。

人類喪失了天賦的理性特權後，文明與宗教必然瓦解，而人在失去了生存的意義以後，取而代之的必定是渾沌。達達戲謔是藉著無機物的剪貼組合，運作現代主義中創造性的冷漠（l'indifférence créatrice），揭示生命中各種不協調與其暗藏的死亡因子，因此達達戲謔隱伏著顚覆性與暴力。但是這種暴力不是目的，也無目的，正如達達戲謔是無目的的。因為它是無目的的，它與超現實幽默就有了差距，也正因爲它僅爲手段，故可以很快的展開成爲一個國際性運動。

## 虛無喜劇的釋放性與嚴肅性

無目的的戲謔之中卻潛流著一股英雄主義——狂笑之嚴肅性，空無所有時人的尊嚴。這

1920時期的達達聯歡會。

也是阿普（Jean Arp）所說的「神聖不可侵犯的狂笑」（La souveraineté de l'éclat de rire）：

「我們藉著內視和外審的雙重力量，使自己超越在小資產階級的世界之上，開心地大笑。由此，我們可以搗毀、毆擊、嘲諷、奚落、大笑。我們笑了所有的人，我們笑自己一如笑皇帝，國王，祖國，笑大肚啤酒壺，奶頭，我們以嚴肅的態度對待笑。唯有笑可以保證在自我發現的過程中，我們身體力行的反藝術的嚴肅性。」❸

因此「我們歌唱、咬牙切齒、詛咒、挖苦地笑。」❹，猙獰地笑，痙攣地笑，哈！哈！藉著獰笑的運作，達達戲謔可以解放時代中魔鬼般的動力，在整個虛無的運動中，這種

❸ 韓斯・阿普（Hans Arp），引自：Reinhard Dohl "Das Litterarische Werk Hans Arp 1903-1920, Zur Poetischen Vorstellungswelt des Dadaismus, Stuttgart, 1967, p. 42. Hanne Bergius, Le Rire de Dada, p.86, Les Cabiers du Musée National d'Art Moderne, N° 19-20. 1987.

❹ 哈歐・浩斯曼 Raoul Hausmann Pamphlet gegen die Weimarische Lebensauffassung, dans: Am Anfang War Dada, Edition Karl Riha, Günicher Kämpf, Giessen, 1972, p.66, Hanne Bergius, Le rire de Dada, p.83.

馬格里特，〈水平線的神秘〉，1955，油畫。

喜劇的釋放性使達達的顛覆與暴力產生了正面的意義。

達達戲謔介乎對「存在」的接受與摒棄之間，介於對災難之品味與顫慄之間，憤怒與懷疑之間。達達以自身的矛盾模擬生命之矛盾，藉著達達的戲謔藝術家正視了人類不可避免的荒謬本質，這是達達戲謔的嚴肅性。哈歐・浩斯曼（Raoul Hausmann）所作的〈道德、文化、色情與烤小牛肉〉的交響樂，馬歇爾・杜象（Marcel Duchamp）不帶情感的既成品（Ready-made）都在為這個喜劇提出不同的表現方式。

## 啓開野性境界之超現實幽默

審視浪漫主義以來的反理性潮流，到了二十世紀初可謂進入高潮時期，超現實主義對非理性與心靈世界的探索與嚮往不是走向象牙塔，而是要使成為現實的犧牲者的「人」，不再逃避現實，而以反身求諸己的手段獲得心身的協調。因此超現實藝術非但反對為藝術而藝術，也反對為革命而革命，更反對為反對而反對，這也是與達達運動所不同的。超現實的觀念是一個開放性的觀念，不是一成不變的，但在其多樣的內涵下卻有一個類同的主旨──一個完整的人的徹底實現。幽默便為這個實現啟開了大門，藝術為它提供了語言，心理分析為

馬格里特，〈起居間的哲學〉。

它提供了解說方法。

　超現實幽默與達達戲謔有著同樣喜劇性的釋放與批判作用，這是弗洛依德所謂的「自我（ＭＯＩ）的勝利」、「表明了自己反對現實環境的嚴酷性❺，在這種釋放性的快樂之外，它也有一些莊嚴和高尚的東西……」，「這個莊嚴顯然在於自戀的勝利之中，在於自我無懈可擊的勝利主張之中。自我決不因現實的抖擾而煩惱，不願使自己屈服於痛苦。自我堅信，它不會被外部世界施加的創傷所影響，實際上，它表明這些創傷僅僅是它獲得快樂的機會，這最後一個特徵是幽默的最基本的要素。」❻。超現實幽默中的自我勝利與自戀情結是直接承襲於達達戲謔，然而兩者在形式與內容上卻又有很大的區別。達達戲謔的運作是混淆視聽，雜抄風格，滑稽地模仿，大膽地竄改，文字與圖片並用，剪輯、行動一起來，它不在肯定任何形式，因為達達不是一個藝術風格❼，而超現實幽默卻是在「恢復秩序」與特殊風格下的

❺ 弗洛依德所指的幾個幽默的特徵為：自戀，反叛與釋放性。見弗洛依德《論幽默》，轉載於《弗洛依德論美文選》，張喚民等譯，一九八七、一七二頁。頁一四一～一四七。

❻ 同註❺。

❼ 藝術風格由形式的重心轉移而形成，達達既然不肯定任何藝術形式或美學原則，故不能作為一個藝術風格來討論。同時，達達是一個反藝術運動，與後現代主義中的良莠不分，雅俗等量齊觀的諸說混合（Syncrétisme）式折衷論（Electisme）有不同的旨趣。

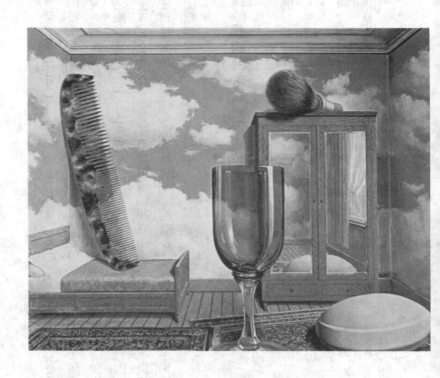

馬格里特，〈個人價值〉，1951-1952。

產物。恩斯特（Max Ernst）、達利（Salvadore Dali），馬格里特（René Magritte）都在以精描細繪的技法營造一個特有的風格：馬格里特在傳統透視空間下，將貌似現實的物體加以錯置排比[8]，或誇大其體積，或謬述其功能，在出奇不意中產生了幽默的詩意。恩斯特則是自《魔幻之眼》（L'oeil enchanté）反映不成形的骷髏奇幻。達利的《狂妄批判行爲》（L'activite paranoïde-critique）更是以洞識非理性境界爲目的，它不僅觸及瘋狂世界的眞面目，也恢復到超現實主義所希望維持的《野性境界》（L'état sauvage），重新考慮人類理智與情感的協調[9]。

## 由達達戲謔的否定論述到超現實幽默的肯定辯證

人世間的鄙俗與荒謬在超脫的眼光下，不過是一場喜劇。達達戲謔是以反形象指出現實之衝突對立，使現實之虛僞瓦解，動搖現實之成規，是否定論述。而超現實幽默卻要藉著笑

[8] 筆者在《馬格里特式幽默之剖析——超現實繪畫中的一個理性遊戲模式》一文中另有闡述。

[9] 超現實主義主張「人類情意之重造」（Refaire l'ententement humain）有如韓波（Rimbaux）所身體力行的「改變生命」（Changer la vie）以期達到人類理智與情感的重新協調。

的解脫，引向一個新的世界，非但意向明確，而且根本上是肯定的。非但米羅（Joan Miro）

與馬松（André Masson）的音樂夢幻世界是肯定的，肯定了波德萊爾與象徵詩人所追求的

感官互通共鳴性；而且馬格里特的平凡中的雄偉也是肯定的；甚至達利的黑色幽默，一如其

〈內戰之前兆〉（彩圖十五）也具有批判西班牙內戰之正面價值，其反諷的意願是明顯的。

由無目的的否定轉爲明確肯定，這是達達運動轉化爲超現實主義的關鍵。

達達等於絕對的無意義，是無內容語言之破壞，其意義便是不具意義。假若要肯定達

達的藝術性，或許可以在其暴力的形式下尋求衝突與對立美（L'esthétique du choc et du

contraste），然而這種對立與衝突是絕對的，赤裸裸的，不像在馬格里特或達利的畫

中，可激盪出一股詩意——樹幹的中心可以開向一個無限的抽屜世界，白雲青天可以與黑夜

並存（彩圖十六），正面和反面可以同時出現，血肉之身逐漸化入巖石之中，或皮靴與肌膚

相互對換……一個詩意的奇幻世界，但在這個奇幻世界中卻存在著強烈的眞實。

達達是要把林布蘭（Rembrandt 1606-1669）的畫拿來當墊熨斗的抹布，把藝術自神聖

的祭壇上拉下來，是超現實主義肯定幾俗與野性的前奏，到了馬格里特式牙刷，梳子所扮演

的「聖像」角色，達達戲謔已轉爲內在眞實與虛擬意義的肯定。

假若一切的藝術表現是披著酒神外衣所做的曇花一現的一場戲，那麼達達戲謔是以阿里

斯托芬式（Aristophanesque）❿的嘲笑為超現實幽默掀開了序幕，洩露了酒神在現代主義中的一個原始面貌。

《達達與現代藝術》臺北市立美術館，一九八八

❿ 阿里斯托芬 Aristophane（約紀元前二五七～一八〇）希臘作家，詩評家。

# 《活的藝術》的死亡

一九六八年五月十一日，是法國二次大戰後最具歷史性的日子。這一天由大、中學生發起的罷課遊行，煽起工農商界全國性的大罷工，與政府僵持有一月之久，造成經濟上極大的損失。這次罷工的口號是徹底改革教育制度的陳舊落伍、社會制度的不平等、經濟勢力的壟斷等。當時運動的壯潤使法國幾近內戰邊緣，戴高樂政府被逼得改組內閣，緊急採取一連串改革措施。就在這個新舊交接，百廢待舉的當兒，巴黎街頭書報攤出現了一本黑白二色貌不驚人的雜誌《活的藝術》（L' Art vivant）大小是二十八乘二十九點五公分。

這本樸素的雜誌出現在這不同尋常的時候，前衛的特性是可想而知的。它有意一反傳統藝術書刊以彩色圖片、精美印刷為號召的方式；用低廉的印刷成本抑價銷售，以期達到前衛藝術深入大眾的目的。

這本雜誌每隔一個半月出版，自一九六五年五月創刊後，確實產生一些影響力，至少刺

激法國境內其他同類刊物的發行。譬如《藝術新聞》（Arts Press）、《繪畫手冊》（Les cahiers de la peinture）等，都以樸素、廉價為特徵，把藝術的方向指向大眾；在國際上，它的影響力也伸延到美國藝壇。

不幸的是這本腳踏實地的刊物竟在一九七五年五月宣佈了它的死亡。最後一期的封面以俄前衛畫家馬勒維奇（Kasimir Malevich 1878–1935）獻給自己的〈馬勒維奇之死〉來象徵它的消失。當然，《活的藝術》死亡的致命傷是經濟因素。在能源缺乏、紙價猛漲的衝擊下，出版業經不起風浪的已經接二連三地倒下。一九七五年初以來，巴黎書報攤上已連續消失了四、五種報紙諸如《戰鬥》（le Combat）、《費加羅文學報》（le Figaro Litteraire）。而聞名國際的《世界報》（le Monde）、《費加羅報》（le Figaro）在半年中連續漲價兩次，一般暢銷的婦女雜誌也都由二法郎漲到四法郎、六法郎，即使是平日最捨得買書報的人，也不得不考慮這筆開支了。在這種經濟壓力下，一份藝術雜誌的消失原是不足為奇的。

令人遺憾的不是多一份、少一份書報雜誌的問題，而是在這樣一份藝術刊物消失的後面，隱藏了令人痛心的事實——藝術工作者的孤立與藝術評論的不受重視。

從藝術工作者的孤立說起吧。法國這樣一個以藝術自豪的國家尚且如此，的確是要令人寒心了。法國行政機構大小不下十餘部門，從財政部、農業部、內政部……到青年運動部、

退役軍人部等，大概最寒酸的莫過於文化部。就是馬爾候（André Malraux）做部長時每年的預算也無法大幅度增加，簡直的確成為一個所謂歷史包袱了。百年來，文化部的開支預算向來位居各部首之末，怎樣也不能與時髦的「環境衛生部」（Ministère de l'Environnement）或販賣噴氣機給阿拉伯人的軍事部（Ministère de l'Armée）相提並論。於是一個偌大的藝術大國對文藝刊物的支持竟不如新興的加拿大。加拿大重要的兩個藝術刊物：《藝術之生命》（Vie des Arts）和《加拿大藝術》（Arts-Canada），百分之八十五的經費是由聯邦政府負擔；換言之，每年有八萬至十二萬美金的預算花在藝術傳播上。相對地，在法國《活的藝術》這一刊物，一九七四年獲得的津貼是四千法郎，折合當時八百美金。這個懸殊的對比是不須再加任何評論的。

一個國家的強盛豈止原子武力或經濟出超，無形的文化力量更不容疏忽。原子武力或經濟出超可以在幾個三年計畫下做到；文化建設卻不能速成。強盛的國家不能沒有長遠健全的文化政策。法國在國際藝壇上的領導地位所以逐漸讓給美國，也就不是偶然的事了。今天《活的藝術》死了，明天恐怕跟著的是《藝術新聞》或《藝術手册》等一一消失吧。

至於藝術評論不受重視，則要從社會說起了。無論中外，在這方面都有共同的現象。就說我們自己國家吧，有些咬筆桿的朋友認為文藝批評就和藝術批評一樣，都是吃力不討好的

事。也有人把藝術批評歸入文學家、詩人消遣的餘興節目，因此不外在文字上要耍花招做些錦上添花的名堂。還有人認為不搞藝術而寫藝術評論莫非是隔靴騷癢，不得要領。再不然，就是實在搞不好藝術才去寫文章，又能寫出什麼大道理來！

這種種心理，由「怕事」「多事」到「看不起」，都出自一個原因──就是藝術評論的定義混淆，沒有它應得的地位。

為找出藝術評論的意義，且讓我們分析一下，當今藝術評論在報章雜誌上扮的是怎樣一個角色？我敢說，目前一份報紙或綜合性的雜誌安插一欄「藝術通訊」或「藝術評論」，十之八九是為了裝點門面。想想看，會看這一欄的不外職業性的如藝術家、畫廊老闆；非職業性的如藝術系學生、收藏家或者藝術愛好者。這些人在社會羣眾中的比例是多麼微小。換句話說，社會上大部份人對於藝術新聞、藝術評論都是漠不關心、無知的。但是這種無知、不關心正是由於藝術教育不足、人們閒暇生活缺乏誘導、藝術展覽集中在大城市等不正常現象造成的。

自不關心藝術到藝術與社會脫節，這一切責任該算在什麼人頭上？政府？企業界？學校？家庭？藝術家？……我們敢肯定，其中藝術工作者的一份責任是無論如何不可推脫的。而藝術評論既是藝術工作的一部份，它與社會間互相的密切關係便很明顯了。

在這大前題下，即假若接受社會與藝術間的休戚關係，而藝術評論又界於藝術創作與社會之間，我們便可以爲藝術評論找出下面幾點原則。

第一：藝術評論以藝術家與社會之間的關係爲對象。它的目的是促進聯繫直間的關係，刺激起辯論，爭取現象，喚起羣眾的興趣。因此廣爲傳播的作用是它的第一個目的。

第二：對於大部份不諳藝術的人，它是一個教育者。它要以受過訓練的眼和對藝術、文學的基本常識來喚起羣眾的學習興趣，誘導他們進步，供給充份的資料與常識。因此教育羣眾是藝術評論的第二個目的。

第三：對於創作者及藝術家，藝術批評應當以敏銳的眼力，公正的態度（並不等於抹殺個人立場），建設性地指出藝術家們的長處與短處，以激勵創作者更進一步。這是藝術評論的第三個目的。

由於上面三項原則，我們可以進一步瞭解藝術評論的內容與形式──藝術評論應當比藝術史、藝術理論更接近羣眾，它要以藝術記者的方式，忠實而迅速地傳播藝術活動，簡介藝術家生平。以「不可避免的主觀」，但清楚而明確的思路（最怕抽象架空的文筆，行文蹈空玄妙是一大忌），敍述各種流派的淵源、關係。假若讀者讀過一篇評論後，產生就地觀賞的要求，或者進一步想以自己的見解與評論的撰文者商榷，這樣的藝術評論便成功了。這樣的

藝術評論達到了它的目的——喚起羣眾興趣，並進一步為其他藝術試論催生。

為達到這個目標，藝術評論者一如其他藝術工作者，需要社會的支持——新聞界、博物館、畫廊、學校。政府與公營企業尤其要瞭解藝術教育的必要性，它不是奢侈玩意，而是文化基本條件之一；要瞭解藝術教育的發展要依靠意識形態的覺醒，更要依靠財力的支持——唯有這樣藝術才能與羣眾溝通，為羣眾所有，為羣眾所用。

《雄獅美術》六十二期‧六十五年四月

# 法國六〇年代「前衛藝術」的危機與「意識型繪畫」的產生

一九七〇年初，我剛進巴黎第一大學授課，校內校外熱衷於意識型畫，許多同事都是「六八‧五」風暴的支持者，是從這個運動走出來的。當時系裏三天兩頭開大會，罷課、抗議、教室和走廊的牆上塗滿油漆般顏色，沒有一個角落是乾淨的；課堂上，老師不准提考試，教室宛如會議室……當時只覺得整天鬧哄哄的，說不上個道理。事隔十五年，重新探索回憶，再求證報章資料，才理出個來龍去脈，趁著記憶未褪時記下來，算是六〇年代一個中國留法學生的見證吧。

## 「六八‧五」風暴與意識型繪畫

六〇年代的法國，一如西歐戰後的其他幾個國家，面臨著又一次新的工業革命考驗；無

論生產、科技各方面都突飛猛晉，舊有的經濟結構有全面性調整的必要，社會各階層都得努力適應此一新形勢。在這種調整與適應的急速步伐中，免不了有適應上的困難與步伐不齊而產生的怨懟，困難與怨懟情緒長期累積下來，總有不得不爆發的一天。

一九六八年五月初的一個豔陽天，巴黎西郊南岱學院（Faculte de Nanterre）的一羣大學生，不滿陳舊僵化的大學體制並反對不符實際要求的校舍而有抗議行動，校方竟招來大批警察，衝進校舍。雙方的衝突引發了戰後法國最大的一次社會動亂，是為「六八‧五」風暴。這場風暴，造成全國性大罷工、兩個月的經濟停頓，十年的學制改革。法國從這個喧嚷激昂的熱潮中再走出來時，兩百年之久的拿破崙式大學制度是徹底被推翻了，龐畢度政府的勢力卻更加穩固。

「六八‧五」風暴不是內亂，也不是政治革命，不過是由大學生帶頭，工人響應的一次社會騷動。肇事的學生中，巴黎國立藝術學院學生鬧得最兇，與南岱學院社會系學生分別扮演了主要角色。

這是六○年代政治意識繪畫的時代背景。

其實早在六○年代初，意識型繪畫就開始萌芽了。那時法國畫壇一片灰色，紐約早已取而代之，成了「前衛畫」的領導，巴黎的畫家心裏頗不是滋味。六八學運使意識型態畫風罩

〈馬色爾・杜象的慘
死〉是一組共八幅的
系列作品，這裏刊
出其中六幅，由吉
勒・阿幼、愛德瓦
多・阿賀喲、安東
尼・何卡卡地等三
位畫家在一九六五
年集體創作。表現
的手法儘量〈中性〉
，決不表現個人風
格，以放肆不馴的
態度，比喻〈現代
性傳統〉的死亡，
是對前衛藝術的抗
議。

析。

上一層政治色彩，在熾熱化的學生運動中，加速地窴開，與大西洋對岸的「前衛畫」成了對峙的局面。那麼當時的青年畫家們所處的境地與心態到底是如何的呢？值得做進一步的分

法國戰後成長的年輕一代有著普遍苦悶的情緒，許多知識分子找不到新的價值，精神失了依憑，年輕的藝術家更屬徹底失落的一羣。

一些年輕的畫家由苦悶而失落而反叛，他們不同意的事太多了。他們不同意藝術創作被金錢、股市控制；他們不同意中產階級與起後，藝術活動操縱在畫商手中，以所謂「中產階級物質現實」來牽制文化活動；他們不同意捧明星似的突出極少數藝術家，而忽略大多數藝術家，他們認為在這種制度下，藝術家的創作自由是假自由，實質上是一種「孤立」，他們是社會上的「邊際」份子，他們表面上「神聖」，而骨子裏被「捉弄」；他們不同意打著「前衞」與「進步」的旗幟，迫使藝術家不斷地出新花樣，變把戲。

不滿的藝術家既然拒絕被關在「象牙塔」裏，他們要以言行來參與社會；「畫」便是他們的「言」，「展覽」便是他們的「行」，他們的作品無論是兩度空間的畫，三度空間的雕塑，無論單色，還是多彩，是要向社會達傳一個信息，交待作者的意念。譬如一九六四年，在早期的「青年畫沙龍」（Salon de la Jeune Peinture）裏，一羣畫家表示不願再接受傳

統藝術的「審美敏感」（Sensibilité），每個會員展出一張四米見方的巨形油畫，畫面是清一色的綠，會場氣氛一片單調、悲愁，這批畫家要傳達的訊息是：推翻繪畫的成規，既不求畫面的和諧，也不要形體的對比。

反對藝術形式基本和諧的原則無疑是「反藝術」，然而拿「反藝術」規律來形容這次畫展還嫌不夠。反對繪畫的傳統原則，其實是反對一切既有成規，這正是一九六八年五月運動所掀起的反中產階級物質現實的先聲。

到了一九六九年，「青年畫沙龍」的政治意識更加濃厚了，譬如以「警察與文化」為題目，展出的一系列巨型油畫，以極簡單的造型元素，說明自孩提到進入社會的每個人，不斷受到各種警察式的監視、壓迫，因此藝術家要「再教育」社會，那就得提高人的警覺性，控訴警察式的迫害。另一件作品，以「小學預備教育」為題，展出一本二米見方的巨書，目的是抗議中、小學裏「洗腦」式教育。

在這種強烈社會、政治意識的造型作品中，我們可以看到幾個特點：

(一)以意念為出發點，藉用的元素不外是簡單而大幅的色面，技法上運用許多大眾傳播媒介：如照像放大、標語、印刷體字型或攝影剪輯效果，給人的感覺是以訊息傳達為主，藝術效果為副。

弗羅芒傑(G. FROM
ANGER)，〈存在〉
(「問題」)系列
1976，油畫。

可以想見這類作品不會帶著傳統技法的趣味，也不會呈現太多畫家個性，許多作品都是集體創作，在技法表現上多半粗糙，似乎是倉促中草草將事。

㈡第二個特點是「文藝價值觀念」的轉移。二十世紀上半段的藝術發展，多彩多姿。從後期印象畫起，經過立體派、野獸派、達達、超現實到抽象畫，產生了不少大師，不少權威。這是西歐藝術史上的百花齊放，是藝術家藉中產階級的興起而獲得自由發展的黃金時代。但是六〇年代的年輕藝術家對戰前的權威性的「單線歷史」價值發生懷疑。所謂「單線歷史」是用單純的二分法，把美術活動分爲傳統的與前衛的；前者是「老」的，「落伍」的，後者是「新」的，是「進步」的。畫商爲了「推銷」藝術品，不但要有「權威性」的商標，還要在每種商標下推出新產品，這是商品經濟下的當然邏輯，也是時尚風氣的必然心態。但是用此來指揮藝術活動，便混淆了「創作的需要」與「市場的需要」，「藝術的尋求」與「時尚的追隨」。

藝術家對上一代文藝價值的否定。

拒絕文藝價值的商品化，拒絕盲目地追隨、求變。拒絕孤立環境中的虛假自由，是這些藝術家對上一代文藝價值的否定。

藝術史是人類歷史的一部份，隨著人的活動生生不息，歷史學家分析歷史發展，常離不了「進步」一詞，但藝術史是不是也像科技史一般受制於「新」、「進步」的邏輯推論？假

貝納・杭斯亞,〈血腥的小丑〉(智利),1977,壓克力,195×300公分。

若是，那麼昨天的「新」，已是今天的「舊」，昨天的「前衛」是今天的「傳統」，這傳統與前衛緊緊銜接，究竟傳統從那裏止？前衛從那裏起？藝術家在新、舊、古、今的取捨和適應中苦惱、打轉，變得神經質，脆弱不堪；最後，總算有人提出希望：爲了眞正自由創作，藝術家必須看清事實，不存幻想，自然而熱情地創作，不論形式的古今，不受商場的干擾；他們不反對「前衛」，但要重新定義「前衛」。

(三)六〇年代意識型畫的第三個特點是具有強烈的社會批判，甚至有相當程度的政治色調，有些評論家乾脆稱之爲「政治畫」，譬如「馬拉斯合作團」的畫家（Cooperative des Malassis）政治意味是很濃的。不過這些有政治意味的畫，並不同於共產國家中的社會寫實主義（Realisme Socialiste），無論目的、手段，二者都迥然有別。

就目的來說，前者雖然批評社會，卻不願意作政治宣傳的工具，因爲一旦淪爲政治宣傳的工具，則形同做畫商賺錢的工具。

就方法來看，兩者的形象結構與色彩感覺都截然不同。社會寫實主義仍停留在十九世紀以來的學院技法，六〇年代的意識型繪畫已常採合大眾傳播的技法，講求視覺效果，換句話說，就是重視作品的「可讀性」（Lisibilité）──也就是觀念傳達的效果。可見意識型藝術反對形式主義（Formalisme），不能忍受畫面或形式上的矯揉造作，但肯定造型藝術之形象

內涵，尤其強調作品觀念傳達的功能。

然而，要傳達理念的藝術創作並不是「說明性」的「主題藝術」，也不是要「圖解」社會現實，一如社會主義國家教條的圖解，而是希望以造型藝術來表現藝術家的思維和信念，（Concepts, Convictions）。這個想法，中國畫家並不陌生，中國文人畫「逸筆草草，不求形似」「聊寫胸中逸氣」，與意識型繪畫的創作動機有一些吻合之處。不過，中國文人畫的精神是出世的、哲理性的；而法國的意識型繪畫是入世的、社會性的。

## 後期意識型畫與觀念藝術

・

六〇年代意識型繪畫是在這樣一個充滿矛盾，極度神經質，既積極又猶疑的時代背景下產生的。六八年五月學運在其中灌輸了濃厚的社會感與政治氣息，然而革命的熱情像一把著火的乾草，瞬息就過去了。六九年以後，政治的意圖逐漸被摒棄，到了一九七六年的第二十六屆「青年畫沙龍」，政治主題畫已成強弩之末，勉強以國際上的「以巴事件」，或「越戰」為題目。此後，政治意味就更加淡了。

這個時候，大西洋對岸美國的畫家開始提供一種新形象──科技社會的「超寫實主義」

（Hyper-realisme）與「敍述性形象」（La Figuration Narrative），這無異是對粗糙的意識型繪畫的一大諷刺，使反對形式主義與汎情主義的理念畫家重新考慮形象的「精煉」與「濃縮」。由此而引出七十年代的「極限藝術」（Minimal Art）與「貧藝術」（Art Pauvre），這都是後期意識型畫把社會、政治意念淨化後的觀念藝術。

## 結論

六〇年代的意識型繪畫是法國畫家對現實社會的反動。卡繆（Camus）論尼采時曾說過這麼一句話：「沒有一個藝術家能忍受現實」（Aucun artiste ne tolere le reel）然而，他接著說：「沒有一個藝術家能脫離現實。」（Aucun artiste ne peut cependant se passer du Reel）意識型繪畫及其後的觀念藝術都是對中產階級社會的反叛，然而實質上卻又是無比的「依附」。在這個現實上，他們的作品便是這個矛盾的外觀。

這裏我們碰到一個根本的問題：意識型畫也罷，觀念藝術也罷，究竟是觀念？還是藝術？就一個畫家的立場，可以把「觀念」形象化，重點仍舊在造型的元素與形式，若是要把「形象」觀念化，那麼畫家可以放下畫筆了！六〇年代的政治意識型畫所以不能在七〇年代

以後繼續發展下去，也就出於對造型元素的忽略，作品的素質太差。

然而，六〇年代的觀念繪畫的確帶動了西歐戰後的多元文化，使造型藝術無論在形式、器材、內容各方面，都拓寬了，豐富了。假若二十世紀下半紀的法國沒有產生享譽國際的大師，起碼，造型藝術與社會的關係是更貼近了。

《當代》三期、一九八六、七月

# 由藝術之死談起

## ——對當前歐美藝術的質疑

這個世紀末的藝術遠不如上個世紀末精彩，談藝術常得以博物館中的作品爲對象，像是愛好自然的人，只有在國家公園裏去尋找一些景色。最近不斷出現在報章雜誌上的「藝術之死」(La mort de'l art)，「反藝術」(Anti-art)，「反美學」(Anti-esthétique)，究竟是喪鐘？還是危機末期的症候？

下面提出來的幾個問題，是對當前歐美藝術現象的質疑，也希望藉此與愛好藝術的朋友們共同切磋思考。

## 作秀的藝術 ❶

❶ 這裏「作秀的藝術」實在是「作秀的造型藝術」，因爲它並不完全等於表演藝術，尤其不是指綜合性的舞蹈，或戲劇藝術。

近二十年來，歐美現代美術裏有一個奇怪的現象——一方面是美術館的林立叢生，在七〇年代裏，平均每一星期，就有一座新的博物館或陳列館成立 ❷，藝術品的複製和藝術理論，隨著出版媒體的繁衍，充斥於書店、圖書館；而另一方面，藝術作品卻空前的貧乏，奇異怪誕，麕集成羣的「物體」，陳列在藝術神殿的美術館，若沒有白紙黑字的標題，也許沒有人會考慮到它們的「藝術性」（附上馬克利特式的 (Magrittien) 題詞：『這不是藝術!!』也許會有幫助），因此有人提出了「藝術之死」，「反美學」，以及「後現代文化」等名詞，認爲一旦把「現代」送進了博物館，使其合法化 (Legitimer)，「制度化」(Institu-tionnaliser)，便是扼殺「現代」，使其喪失實質意義；把「前衛」濫引爲慣例性的操作，便是把藝術片面化，偏激化，在實質上削弱了藝術，使藝術呈現出「衰退」的現象。在這種式微的情況下，藝術的價值究竟何在？藝術工作者又應該有一種怎樣的認知？

法國《藝術新聞》(Art Press) 一九八六年二月份的第一百號特刊中，邀請了九位當代藝術評論專家，就造型藝術、文學與音樂的現狀，作了一次徹底的檢討。創刊於一九七二年的《藝術新聞》是法國前衛藝術的「衛道」雜誌，十多年來，曾數次爲「前衛的危機」辯

❷ 根據「國際博物館議會」(Conseil international des musées) 提供的資料。引自 Jean Clair, "Considérations sur l'état des Beaux-arts", 1984 Gallimard. Paris。

護，在七〇年代的懷舊和擬古潮流中，扮演過中流砥柱的角色，為駁斥「前衛藝術之了結」（La liquidation des avant-gardes）而不遺餘力。然而這次為期兩天的座談會，卻出奇的給人一個悲觀的形象，討論會的標題是：〈由藝術之死到流行藝術，以及如何自其中解脫出來〉（De la mort de l'art à la mode de l'art et comment s'en sortir）。大前提上已經接受了前衛之死的討論會，結論雖然不是同聲合唱現代藝術的安魂曲，卻是一致地對當代藝術作了嚴正的批判。局外人看來，這個座談會還給人一種衛道評論家，從此「無道可衛」的淒涼感。

事實上，自七〇年代的「前衛危機」以來，西歐一度對八〇年代初期抱著極大的希望，然而一直到今天，仍沒有什麼新氣象，西歐的藝術實在仍沒有自危機的死胡同中走出來。《藝術新聞》的座談會不過是肯定藝術之死，承認藝術已屈服於「低調模式」──一種大眾趣味的俗文化、麥當勞的速食心態下的速成藝術及大眾媒體上常見的作秀藝術（show-business）。藝術，或者應該說是造型藝術與表演，本來沒有排斥性，藝術作品的發表是某一程度的「表演」，然而藝術終究與「表演」不同，根據《藝術新聞》的報導，現在紐約的許多「作品」，不在畫廊中，也不在美術館中，而在一家狄斯可（disco）的舞廳中。有些年輕的畫家扮演著搖滾明星的角色。而最令這些法國人費解的是，也竟然有藝評家正襟危坐地

攀附於上，大做文章，要為一個依據藝術以外的——表演行業性的「作品」，套上合法化的藝術外衣。

從這個角度來看，藝術死於搖滾文化的霸權，藝術與流行（La mode）本有些親合性，但藝術成為流行嗜好的時候，就不同了。因為精緻文化的藝術與大眾娛樂不再是多元性的共存，而是為大眾文化所吞噬。精緻文化是以「質」取勝，「供」低於「求」，而大眾娛樂是以「量」取勝，是「供」必應求，甚至於「供」過於「求」，兩者不劃分開來，而以「量」代「質」，長久以往，便形成時下的喧嘩氣象。

## 藝術死於無條件的、空洞的形式主義

有人說現代藝術始於立體主義，而立體主義是借用了原始文化的形式，但與原始文化沾不上關係，這種說法實有商榷的必要。

藝術作品的內容與形式是不可能一分為二的，任何藝術形式不可能是一個空洞的外殼，一個無意義的公式，或成套的規則，必定是和內容唇齒相接的一個有機的整體，凱特琳‧弗朗白蘭（Catherine Francblin）在座談會中有一段頗值得尋味的話：

（現代繪畫中原始藝術）形式的直接影響是無須置疑的，然而間接的，從當時整個時代的意象着眼，顯示出原始文化與我們西歐文化壓抑面的親和性。現代藝術家不但參照原始部落的藝術，也同時表現了他們自由慾望與觀念而生的意象。今天，我們會發覺對原始形式上的引用也許比較少，然而「原始主義」卻在內容實質上發展開來。這並不意味著原始文化的再發現，而是說作品的動機，常是一種上古原始行為或原始思唯的虛擬與幻象，只要例舉雷查・朗（Richard Long）等的地景藝術（Land art），梅茲（Metz）等的貧藝術（L'art pauvre），巴士理茲（Baselitz）參照了非洲雕塑

等……❸

凱特琳・弗朗白蘭的這段話點出了後現代藝術的特徵——藝術創作的「原始化」與「感官性化」。這種現象一方面來自對歷史的無知與漠視，祇關心此時此刻的生活現狀，只對流行變化中的大眾媒體有興趣。藝術內蘊逐漸貧乏之下，形式便架空起來。

❸ "Art Press" No. 100, Fév. 1986 Paris。

奇怪的是藝術品的貧乏性與藝術的普及化和制度化成正比，畫廊以外具有推動藝術功能的，有官方的行政單位，有文化中心、美術館、出版社、雜誌社、雙年展、回顧展、藝術商品展、作品拍賣等，層出不窮。有史以來，人類的藝術創作從沒有過目前這般的高度社會化，但也不幸的同樣程度的貧血化。

一方面是對貧血作品的穿鑿附會與陳腔濫調，一方面是俗文化充市，由廣告設計師、照片修飾專家轉業下的作品，掩不住其藝術的薄弱性；另一方面，「反藝術」的篤信者，自六〇年代以來，還繼續地放空槍，在這種暮氣沉沉下，也有作最後掙扎的，如「新表現」、「新野獸」、「惡繪畫」（Bad Painting）、「塗鴉派」（Graffiti）、「廢物藝術」（Art des Ordures），而後者把向來不屑一顧的屎糞與繪畫混淆，尤其是無能與嘲諷的結合。

## 藝術死於抄襲與支離破碎

詹明信（Fredric Jameson）在〈後現代主義及消費社會〉一文中對現代藝術的困境作了以下的分析：

……假若獨特自我的經驗與意識——這種古典現代主義（Classical modernism）風格的泉源——已煙消雲散地成爲過去，那麼當下的藝術家與作家就弄不清楚應該如何創作了！唯一清楚的是那些老模式：畢加索，普魯斯特（Proust），艾略特（T. S. Eliot），不再有用（或者甚至有害），因爲沒有人可能再具有那種獨特個人的意境與風格表現力。這也許不僅僅是一「心理的」問題，我們也得考慮到這個沉重的七十或八十年的古典現代主義的本身。今天的作家和藝術家，不可能再創發什麼新風格，新意境——一切都已經做過了。只剩下極有限的一些組合的可能，最獨特的已經有人想過了，因此整個現代美學的傳統——現在死了——而且，一如馬克斯曾在一個不同情況下說的一句話，成爲了活著的人腦裡負荷著的夢魘。

因此，再一次地是抄襲（Pastiche），在一風格的創新不再可能的世界裏，只有模仿死風格，透過想像博物館中的各種風範面具與聲音來發言。不過，作爲一個藝術現象，這些說明了當代或後現代的藝術，是會有一個新面目，甚至更進步，這可以說是它的一個主要特點，就是藝術與美學的必然敗亡，是新風格的敗亡，是囚禁在過去中❹。

❹ Frederic Jameson, "Postmodernism and Consumer Society", "The Antiaesthetic", pp. 111-159。一九八三年演講稿，轉載於

新風格的敗亡導致抄襲、重複，這是當前藝術現象之一；當前藝術症狀之二，便是支離破碎，微不足道。

二十世紀初期「傳統的」或「古典的」現代藝術，是一個有對立性的藝術，是與中產階級的大眾對立的，因為與保守趣味挑戰而有「前衛性」，是在政治因素之外，對已建立的社會權威的威脅。這些都與目前的情況不同，非但畢加索、杜象不再具有挑戰性，目前沒有任何事件可能具有挑戰性或前衛性，就連色情、嬉皮、龐克之類也激不起任何興趣。五〇年前「經典性」的現代藝術：超現實、時髦、消費心態、感官性、新媒體、跨國文化。種種失去「前衛性」的後現代文化，否定了藝術的「進化論」，揚棄了藝術絕對論，與理想性意識型落空，取而代之的是流行、時髦、消費心態、感官性、新媒體、跨國文化。種種失去「前態，藝術無須前進，也不必懷古，只要滿足於生活的現狀中。在這個邏輯下，把時間分割為「現狀」的連續，把「現狀」轉化為支離破碎的形象，藝術便是這個支離破碎的玩意製作（gadgets）。

支離破碎的製作與微不足道的托詞（pretextes futiles）不足可畏，可畏的是從此完整與精緻的絕跡，「抄襲」「模仿」不可畏，可畏的是從此不再創新。後現代文化帶給藝術的威脅不是反現代，而是低調模式的自我催眠，是文藝臣服於消費邏輯，是粗製的氾濫與視精

緻文化於無睹。

引一句座談會中的話作為本文的結尾：「當整個社會蜂起湧向藝術的時候（La ruée ver l'art），是不是為了隱飾所有藝術價值的解體！」

《當代》十四期、一九八七、六月

# 由人的言語到物的言語

## ——六十年代的物化藝術與新寫實主義

### 物化藝術的時代背景

法國戰後三十年間的藝術活動可以分爲兩期——第一期是在一九四五年後約十五年間：在國際政治上是美蘇冷戰時期，在經濟上是馬歇爾計畫下的歐洲復蘇時期，在藝術上則以帕洛克（J. Pollock），德庫寧（W. DE Kooning）等美國畫家爲代表的抒情抽象畫爲主流；同時，在美國龐大的經濟勢力下，國際藝術重心已逐漸轉移到大西洋對岸的紐約。第二段時期是在一九六〇年到石油危機發生前約十三年間，包括一九六二年阿爾及利亞戰爭的結束（1954-1962），與一九六八年學運的爆發，是法國政經改革中的關鍵時期。

一九六二年阿爾及利亞與法國在苦戰八年後獲得獨立，當時法國總統戴高樂順應時勢所

趨結束戰爭，非但沒有因此減低他的聲望，反而在十月的全民投票中，以壓倒性票數獲勝，結束了法國長期不安的政局，也加速了法國正在進行中的自由經濟發展，是法國經濟起飛的黃金時代。這兩個時期的分界：一九六○年，正是新寫實主義運動發表宣言、召募會員的一年；換句話說，新寫實主義的醞釀成長是在上述第一段時期，而其發展與影響是在第二段時期。戰後的兩段時期，尤其是前期，究竟具有些什麼社會文化背景，直接導致畫家與當時藝術潮流的決裂，而走向物化藝術的途徑呢？

我們可以這樣說，大戰後的法國面臨嚴重資金缺乏問題，外匯存底薄弱，馬歇爾計畫使法國度過了戰後最艱鉅的十年。一九五八年歐洲共同市場的成立，在經濟上使法國得以西歐六國為腹地，受惠不少，但也使這個歐洲最大的農業輸出國，受到了前所未有的挑戰；另一方面在國際上，由於殖民地（越南、阿爾及利亞）的相繼獨立，大大削弱了法國海外的經濟勢力；在這種內外情勢的改變下，不得不積極進行經濟結構的整頓。一方面為了強化企業的競爭力，政府鼓勵合併，實施大規模經濟集中；另一方面為了推動建設，不得不引進北非南歐地區的廉價勞工。這種種經濟的急速發展引起了不少社會併發症；如企業的獨占與操縱，不僅令手工業相繼消失，既使傳統性小本經營也無法生存，同時在教育程度提高，社會養老、病疾、福利不斷增加的情形下，生產成本提昇，引進外籍勞工則又導致移民等社會間

題;這一切正如社會學家呂賢・高德曼（Lucien Goldmann）所說，「它逐漸化解了傳統個人主義所樹建的基礎，過去以獨立自主的個人發展爲基礎的哲學、文學起了變化。」這個時期的哲學雖然還保留著某些個人主義的色彩，如海德格的實存（da-sain），如沙特的爲己（pour-soi），但是這個「實存」與「爲己」不再以理性或感受爲中心，換句話說，不再以「人」正面的可能爲中心，而是轉移到「人」的極限邊緣上，比如沙特、卡繆、貝克特（Beckett），這些作家的中心人物，個個都是不幸的英雄，作者以焦慮、甚至以死亡的煎熬來測驗他們作爲「人」的極限性，極限邊緣的人逐漸喪失了自我的個性，而式微到一種「中性」或「不具個性」的世界中。這種存在的質疑也反映在藝術創作中，無論是具象還是抽象，作品常以強烈戲劇化或悲劇化的形象出現：抽象藝術中如蘇拉吉（Soulage），法特耶（Fautrier），具象藝術家如賈可梅迪（Giacometti），巴爾杜斯（Balthus），還有介於具象與抽象之間的如巴然（Bazaine）等。戰後的二十年間，我們處處可以看到這種充滿人性化解恐懼感的作品。

## 「人」主體在藝術中的消失

大戰後陰魂不散的恐懼，由人的存在問題而引起了藝術存在問題，它反照的不僅是人性中的悲觀，也是藝術中的懷疑論，六十年代的轉機就在於這個存疑的結束；這個結束的不是因為人戰勝了恐懼與焦慮，而是「人」的根本消失，是作為客體的「物」戰勝了「人」主體，是「物體」（l'objet）的勝利。過去的創作由人的眼光出發，雖然焦慮失望，終究是人的感情，印上了人和時間的烙印，現在取而代之的是冰冷的，不帶感情的色彩，和不具個性的形態與體積，這個轉變是澈底的。

新寫實主義的畫家代表了歷經上述文化變遷的第一代，是第一代生活在這個資本化，被消費商品淹蓋的世界裏，在這個貨物充沛、滿目皆物的世界裏，自然的反應便是隨手取來，只要把物品黏貼、包裝、堆積、壓縮，這些事物便化為作品，或者應當說，把作品變成無數事物中的一件事物。

在一個新的物品世界中，「物」的衍生與「人」的衍生平行進行。一件「物品」不再由「人」的雙手做出來，印上人手的痕跡，刻畫上作者的名字，而相反的，可以與人毫無關痛癢地產生出來，面對著這樣的物品，人的感覺必然是冷的，無情的；面對著由這樣的物品形成的世界，人與物的關係似乎也改變了，人不再有興趣去探究事物內在的源由，而止於表面接觸，人的世界逐漸成為一個由「無意義宰制」（l'Empire de non-sens）的世界。

由戰後的藝術危機演變到六十年代「人」主體在藝術活動中的消失，是一種藝術換位現象，把以「人」爲主體的活動座標轉移到「物體」身上，人不再借用物體說明人的思想感構，而由物體自言自語。

## 新寫實主義運動的成立

一九五九年巴黎第一屆雙年展中，出現了克萊因（Yves Klein）的單色作品和廷格利（Tinguely）的形上機械（META-MATIC），這是新寫實主義的前奏，接著在一九六〇年四月十六日，藝評家雷斯塔尼（Pierre Restany）在米蘭的阿波里奈赫畫廊（La Galerie Apollinaire）舉行的羣展中，發表了第一次新寫實主義運動宣言。所謂新寫實主義即「對現實作新的體認」，是以社會爲傳播中介，「以現代社會學來支援人的意識……」；是幾位藝術家個別經驗明朗化的結果。

戰後藝術社會化的趨向早在不同的藝術家中反應出來，克萊因的單色系列開始於一九四六年，廷格利的機械運動可以上溯到一九四八年，漢斯（Heins）的撕裂招貼是開始於一九四九年，阿曼（Arman）也是在一九五九年著手壓縮廢料。到了一九六〇年，運動的共識達

成，十月二十七日新寫實主義畫家在克萊因的巴黎公寓正式組成社團。當時出席的有阿曼，杜夫海納（Dufrêne），漢斯，克萊因，海斯（Raysse），史波利（Spoerri），廷格利，維烈格烈（Villegele）和藝評家雷斯塔尼。是日被邀請而沒有出席的有兩人：是西撒（Cesar）與羅特拉（Rottela），而在這以後入會的有妮姬‧德聖法爾（Niki De Saint-Phalle），克里斯多（Christo）和戴尚（Deychamp）。正式成立後的新寫實主義曾於一九六一年五月在巴黎，同年七月在尼斯聯合展出，又於一九六三年二月在慕尼黑等地舉行羣展。

## 物化藝術的死胡同

以上新寫實主義畫家，無論是以人體代畫筆（克萊因），或將廢料壓縮、聚集（阿曼），化學原料的流動（西撒），碎布、招貼的撕裂（漢斯與杜夫海納），材料的重疊並列（阿曼），機械動力與工業原料的混合；都是對傳統藝術表達方式的否定，是「以實物言語直接述諸感官，不再通過觀念或感情的傳送」（一九六三年宣言），在對現實作新的體認背後，流露著一股濃厚的社會意識；但是實物運用的技倆若一再重覆則會演至單調而貧血，壓縮金屬、砸碎鋼琴的手法也很快推到盡頭。西撒曾一度無法再繼續，其他的藝術家也在類似的困

境下，逐漸偏離了宣言的宗旨。一九六二年克萊因以三十四歲英年早逝，使新寫實主義喪失了它的主導動力，但眞正導致這個運動在成立後不到兩年便解體的，是它過份強調概念化的宣言，與目標並不盡同的藝術活動——若說新寫實主義諸畫家對戰後的大環境有共同的抗爭意識，如對抒情抽象畫的反感，對財團畫商的壟斷和美術館收藏制度的強烈不滿，他們並不因此而具有言行一致的藝術活動，克萊因便是一個充滿矛盾的例子。

克萊因相信把物質感性削弱到極限邊緣，便可以達到掌握非物質性空間的目的，因此他把地球儀或海綿噴成青藍色，以中性或冷性的單色化解實物的質感，以求感性形式的削弱或消失，但事實上，這種單色物體反而形成克萊因複雜個性的代號，成爲他獨特的藝術言語；他爲阿曼的半身造像非但是人體藝術的再肯定，更以貼金的底色強化作品的象徵意義。至於克萊因的〈人體測量〉（Anthropométrie），把裸體女人身上塗以藍色顏料，印在紙上，再以噴色方法反襯出人形，無異於印刻術中陰陽文的印製法。而作品〈RE16, DO, DO,〉（一九九公分長、一六五公分寬），是幾個海綿球被罩青色削弱質感後，排列在一個不可估量的天地之中，但是這個奇異的天地，卻仍擺脫不了一個長方形的具體尺寸（199cm×165cm），假若克萊因有意打破傳統繪畫形式，那麼他的作品是失敗的，因爲他仍然沒有逃出傳統繪畫的如來佛掌心。這一切說明克萊因並沒有眞正地放棄他對繪畫藝術的信念，他的所

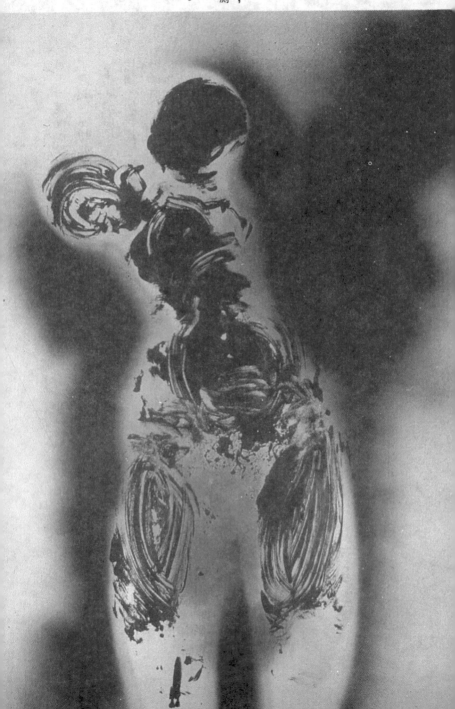

克萊因，
〈人體測
量〉，
1962。

克萊因，〈RE16・DO・DO・DO〉，1960，199×165公分。

作所爲是以一種魔術手法加諸於材料之上，使物品喪失其原有的特性，而呈現一種嶄新的感覺，並非作品的物化，與阿曼的〈蕭邦的滑鐵盧〉（Chopin's Waterloo）〈砸爛的鋼琴〉或史波利的〈陷阱〉〈克希卡的早餐〉（Le Petit Déjenner de Kichka），〈瑪德蘭的酒錢〉（Le Pourboire de Madeline）等不能等同看待。

在另一方面，新寫實主義過份強調廢料的引用，對消費城市形象的探索流於表面化，雖然雷斯塔尼曾說：「我們要樹建、要塑出適合工業科技社會敏感性的藝術目標和方法。」但事實上，在新寫實運動中除了西撒，廷格利和海斯外，大部分藝術家並沒有採用任何科技性技術或工業性材料，他們多半以製造陷阱，引人上圈套的方式，利用現實中偶然的、不具個性的廢料，並沒有眞正從事對社會現實的批判；相反的，幾乎同時期，發生於大西洋對岸的英國普普，與美國普普藝術卻較能代表那個時代的消費社會，把廣告技巧轉化爲通俗的大眾言語；明諷、暗喻消費文明與拜物主義。新寫實主義在六十年代初屢次展覽並沒有引起法國藝術界的注意，國際聲譽也不能與普普藝術相提並論，在經濟因素以外，這是一個主要的關鍵。新寫實主義運動的影響力，是在社團解體後才眞正傳播開來。

戰後的藝術由人的言語轉移到物的言語，再由物的言語導至觀念藝術中藝術言語的徹底消失。在另一方面，由於新寫實主義對形式的否定，把藝術導向死胡同，物極必反，一種

史波利，〈克希卡的早餐〉，1960。36.6×69.5×65.5公分。

方向相反的努力也隨之產生——七十年代重新審視藝術形式或言說內容的「支架／張面運動」(Support/surface)，新具象（La Nouvelle figuration）與敍述性具象（La figuration Narrative）等藝術運動又何嘗不是對人的藝術言語的再肯定。

《現代美術》三十三期、一九九〇、十二月

# 現代與後現代的分野

## ——兼談後現代藝術的實質性

近年來後現代主義常被引用在文藝批評中，作為某些作品的合法依據，暫且不論這些作品是什麼，僅「後現代」一詞不僅在不同作者的筆下有著不同的解釋，就在同一篇文章內也有意義分歧之處，以致廣為引用的後現代藝術亦愈加不易理解。事實上，非但「後現代」這個名詞不容易說清楚，就連「現代」是什麼也未必是容易界定的，因此，談後現代，有先把「現代」一詞釐清的必要。這也是本文的主旨——即針對「現代」的歷史內涵著手，嘗試理出「後現代」概念的生成，並藉此提出所謂「後現代藝術」可能具有的實質意義。

### 何謂「現代」？

「現代」（Le moderne）這個名詞起源得很早，在十六世紀天主教革新的時候就有了

西撤，〈大姆指〉，
1964，金色鑄
銅，185×95×
38公分。

這個名詞，那時候繁文褥節的天主教與教外的人文主義，還有改革派的新教，在教庭內外引起了不休不眠的爭論。路德在這個時候提出了新教的教義，引發了天主教內部的整頓。那時候，就把相信改革與革新的趨勢叫做現代；因此現代與傳統相對，成為「新」的代名詞，成為「改革」的同義字。到了十八世紀的時候，「現代」一詞有了新的內涵，它受了當時考古遺跡發現後的歷史進化論的影響，而有了「進步」、「前進」的意義。接著在物競天擇的進化論和工業革命後的技術進步下，「現代」一詞更與日新月異的科技銜接起來，而成為「進化」的代名詞。因此自十六世紀以來，「現代」這一名詞的意義，由「新」、「改革」、到「進步」、「進化」，雖因時代變遷而更豐富其內涵，就總的說來，「現代」的精神無可置疑的是前瞻性的，甚至於前衛性的。

在這個「現代」的前瞻性意義下，我們還應當分辨出三個不同的名詞：

一個是英文大寫M字母開頭的 Modern style，直譯為「現代風格」，也就是法文中的「新藝術」（Art Nouveau），德文中的「年青風格」，泛指一九〇〇年左右在歐美流行的一種裝飾藝術風格，這是一個具有特別意義的專有名詞，不在本文討論範圍。

第二個由現代引出來的名詞是「現代主義」，這就是上面所說的一種由工業、科技帶動的求新求變的全面現象，包括中產階級的興起、民主憲章下的文官體制、工業進步下的理性

分工制度、以及人口迅速增加並向城市集中所導致的都市發展、大眾傳播工具的發達等，這種種現象的整體結構成為現代主義的內涵。

不過談現代主義，往往只注意到構成文化經濟的上層結構，比如工業的生產、高科技的建築、歌劇院的音樂、國際矚目的藝術家等；但構成文化社會現象的，還有另一層面，比如起居生活、流行的服飾、飲食習慣，這是一種生活方式，一種氣氛，在現代主義的社會結構下，人性疏離、焦慮不安，這種氣候刺激文藝創作，形成的文化現象，則是所謂的現代性。

因此在現代主義及現代性的人文結構下，現代藝術必然是以創新（Innovation）、前衛（Avant-garde）為其特色。西歐自十九世紀浪漫主義對古典傳統反抗，對學院主義挑戰，一如波德萊爾所說：

文學藝術家們不斷地作前瞻性的努力，是現代在藝術中的充分體現，「現代生活中的畫家劃下了向創新追求的起點。」

## 由現代到後現代

### ——前瞻性求新的消失——

然而長期經濟繁榮形成的消費社會，與大眾傳播媒體帶動的加速發展現象，使這種求新

沃霍兒，〈兩百個
肯見爾罐頭湯〉。

求變的現代性逐漸變質。二次大戰後的大眾文化和消費文化是後資本主義與民主政治不可避免的產物。電視、電訊、廣播、錄影等大眾媒體的力量，像滾雪球似的加速了現代主義的變質；藝術的功能性與民主合法性的膨脹，壓縮了藝術的理想性，只要對藝術史稍作涉獵，就可以看到由古典藝術演化到巴洛克藝術，再到浪漫主義，都要經過數十年，甚至一兩百年的時間。自從十九世紀下旬，一八六三的落選沙龍劃下現代藝術的起點，各種現代風格的衍生和取代頻率愈來愈快，等到風格的轉換，比換衣服還快的時候，這種藝術上的求變就完全失去了意義。前瞻性的求新的消失，透露了現代藝術的危機。

「後現代」 (Le Post-moderne) 一詞早在四十年代的文學批評中出現過，托恩比 (A. Toynbee) 曾在他的《歷史研究》(A Study of History, 1947) 中用過這個名詞，意指西方自文藝復興以來建立的現代精神領導已逐漸削弱，他認為可能有一個綜合性的精神力量，揉合了東西方的宗教教義而取代西方的精神領導。戰後出現的大眾文化與精英文化的對立現象，也一再成爲學者探討的重點，一些有識之士提出這樣一個假設──一向僅以極少數的精英文化爲代表的文化價值觀，在大眾文化的急速膨脹下，必定不能持續下去，若不是價值觀的徹底改變，以低層次文化作爲文化的代表，便是兩種文化層面的相互滲透；六十年代以後的文藝現象，自各方面體現了這個症候。以普普藝術爲例，普普藝術是一個非主體性藝

術，它呈現的是一個沒有眞正創新意念的形象，李察・海米爾頓（Richard Hamilton）的普普拼貼法，混雜著一些現代藝術的抽象性，既不是完全的通俗，也不是對抽象的抄襲，它是高層次的精英文化與低水準的通俗文化的混雜；沃霍兒（A. Warhol）的「罐頭」和「瑪麗蓮」（Manilyn）是另一種方式的混合。普普藝術在六十年代的美國迅速傳染開來，進而被政府接納，美術館中整面的牆壁用來陳列這些作品，甚至編入教科書，成爲學府中分析研究的對象，世紀初以來被咀咒的現代畫也一倂進入殿堂爲人頂禮膜拜。因此，十九世紀以來，原具有叛逆性、前衛性的現代藝術，在權威的認同與專家的歌誦下不得不變質。不過因爲現代的變質而被命名的後現代，卻不是反現代，也不是對現代的反動，正如查理士・傑克斯（Charles Jencks）所說，它不過是以兼容並蓄的方式修正了現代——它在接受所有現代主義成果的同時，也接受了毗鄰與分歧的文化產物；因此，它和現代主義所不同的，不過是在接受愛因斯坦的相對論的同時，也接受了土著文化的神靈；它只不過不再以福特的汽車，或佛洛依德的心理分析等現代產物爲中心❶，它不再只相信一神論下的全套意識型態，或任何絕對主義；它的包容不僅是空間的，也是時間的，因爲它在繼承現代的同時，也接受了現

❶ CHARLES JENCKS, "Post-Modernism", the new classicism in out and architecture", p. 11-12. ACADEMY EDITION, LONDON, 1987.

畢漢（Buren）的雕柱。

## 形而上的實現

前瞻性的消失，不僅意味著對過去的包容，也是超越的化解，現代主義曾鍥而不捨地追求一個新的神，一種由形式提煉而達到的超越，假若一旦發現神就在面前，尋神的興趣自然消失。

數世紀以來，西方的理性主義把人的自由、個性與自我肯定神化了。這些理念雖然依舊存在於政治社會學中，但在科技分工與民主體制發展之下，個人價值已有所改變；大眾化社會不再需要超我，藝術家對藝術員理追求的神聖使命也有所動搖，藝術家們曾具有準哲人的權能，藉重形而上的虛形式，解脫人性在科技現代中的局限與本能的壓抑，他們曾訴諸非理性與潛意識，訴諸主觀性或感性；這些曾掌握超架構的形上雄辯者，在六十年代以後出現了迷失的症候。一些藝術家轉向現實中去追求，以物的言語取代人的言語❷，二十年來，藝術

代所拒絕的過去。既然與「過去」並存，自歷史中吸取資源，必然新舊雜陳，兼攬並用；既然否定了絕對主義，必然允許多重性格的分裂與幻覺，折衷式的拼貼與模擬。

❷ 新寫實主義與普普藝術中，把一只圓珠筆，一只手錶放大爲巨物，或把廢料壓縮成「作品」，無異把物的功能性轉化爲形上意義。

中的形上探求信念幾乎消聲匿跡，正如李歐塔（J. F. Lyotard）所說：

形上學（La métaphysique），如同論述（Le Discour）已不再可能，因為它已經實現在世界裏了，它已經成為現實，這就是海德格（Heidegger）所謂的『框架』（Gestell），哈伯瑪斯（Habermas）所謂的『技術科學』（La techno-science），而我個人則挑釁地稱之為『後現代』——亦即形而上在日常生活中的實現……我們活在哲學化的世界中，因為形上哲學已不在形之上，它就在面前，在華爾街，在五角大厦……，真正的形而上從來不是主體的形上，它是原動力的形上（métaphysique de forces），以前在這方面犯了不少錯誤，它之被稱為 métaphysique（méta 後設，physique 物理）不是偶然的，佛洛依德的後設心理學（métapsychologie）也是一項精神的物理學，就此看來，我是無法繼續如前，像什麼事也不曾發生過地談論哲學了。諸如『現存』（présence）或『物質』類的問題尚可抵擋這股哲學形上物理的實現（即雅各・德希達（Jacques Derrida）所謂的本體神學（onto-théologique）。尤其是透過繪畫藝術，直接關係著這個在所有感性官能與感覺中，不可捉摸之物——一種情感、一種感動力。有些事物繼續在性靈中作用，可能很接近佛洛依德所說的『無

畢漢(Buren)室內
設計。

意識情感」（l'affect inconcient），它是無法表現的。當代的大視覺藝術家們所關心的問題，決不是要弄表現（la representation）與表現性（la représentivité），（讓・伯提亞（Jean Baudrillard）所謂的模擬（Simulacre）：一種模擬的模擬……），我們總可以這麼說，總可以指出目前進入後設層次，後設、後設……而樂此不疲。❸

就一個廣泛的角度來看（將後現代主義視為文化現象），後現代主義在哲學中引發的問題，並不一定與文學藝術中的問題相同，不過李歐塔的一段話是針對著雙方面共同的一些基礎而發，如形而上與主體性的認識。後設藝術的湧現是否說明現代藝術中對主體性風格的信念已經動搖？對形式自主與創新的追逐是否已走到盡頭？假若杜象的〈尿池〉（一九一七），是對藝術形式的挑釁手段，而六十年代的新達達卻把它雙手捧住奉為目的，是不是體現了現代藝術的窮途末路？假若〈阿維儂姑娘〉（一九〇七）導致透視成規的體解與新空間意識的產生，那麼觀念藝術的出現是否在說明這個現代藝術的動力，已在原地追逐自己的尾巴？馬

❸ "Que Peindre, Interview de Jean-François LYOTARD," par Bernard MARCADE, dans ART PRESS, N° 125. MARS 1988. p.42-p.43.

格里特的〈個人價值〉（一九五一），神靈般的杯子、牙刷仍具有審美的形式，在史波利（D. Spoerri）的〈克希卡的早餐〉（一九六〇）中，這個藝術的形而上卻是澈底的實現，由現代劃下的創新起點在這裏是否出現了休止符？在現代風格壽終正寢與創新技窮的雙重困境下，只有假借古人面具或〈想像博物館〉（Musée Imagiuaire）中的版本；因此電影、音樂、舞蹈、宗教、時尚、幾乎所有的人文活動都有返回到過去的現象、借用古人的表情，有反諷、也有自嘲，誠如埃可（ECO）所說：「過去既然不能再被摧毀，因爲摧毀的工作只獲得沉默的結果（後設藝術），那麼勢必再次造訪過去，不過總得帶點嘲諷，不再是一味天眞」❹。

## 後現代藝術的實質性

後現代雖有意蔑視高科技的現代，卻不是一味復古，也不是歷史倒錯的新保守主義，它不過是重新自歷史中吸取資源、是有條件的舊史新用。

❹ 見❶，頁二〇。

現代主義下的藝術提出了凡俗性、大眾性，使其成爲高貴化、單純化、高科技準確性的表現對象，而在六十年代以後出現的諸藝術中，這種凡俗與大眾性已成爲藝術的本身，免除了對象化的必要；因此後現代的湧現，在於價值對象的轉移，然而方向的轉變，並不意味著任何風格的肯定。在後現代建築中，愛麗絲的幻境加上包浩斯（Bauhaus）的實踐，能否就被認爲作品產生了？作品內在結構的必然性與有機性，不是拼湊剪貼的結合，折衷主義與歷史主義的混淆能否凝化爲一股藝術創作動力，從而產生作品的生命？這種種尚有待觀察與肯定。

近二十年來，在歐美出現的大規模展覽中的混亂，與美學界的嘩然失聲是不爭之事，現代與後現代的分野，並不足以說明後現代藝術的實質性，後現代藝術作品究竟是什麼？這個問題在等待答案。正如同世紀初「後印象主義」的提出，是爲了劃分與分光主義原則與方法的分歧，不足以說明此時期內任何作品的實質，當高更、梵谷等畫家相繼被納入象徵與表現風格之後，「後印象主義」一詞的內涵就自然架空。也許當我們辨明一個完整生命的後現代作品之時，也就是後現代藝術謝幕之日。

# 巴黎現代美術館的一場大論辯

## ——法國龐畢度中心是患了貧血症還是要悶昏過去了

一個國立現代美術館，不論規模有多大，想要蒐盡當代藝術精華，成為國際性的陳列中心，是完全不切實際的；這種不切實際的想法落在二十世紀八〇年代的今天，更可以說是癡人夢話了：那數不盡形象和符號的大千世界，已不是任何人間的美術館所能收羅始盡的，大概只有借用馬爾候（Malraux）的〈想像博物館〉（Musee Imaginaire）才能容納得下。

回到具體而有限的世界中來，設身處地為一個現代美術館館長想想——一個現代美術館既然以蒐集和陳列當代藝術品為「天職」，而館方的財力物力又都有限；作為一個館長，就不得不訂出一套蒐購和展覽的辦法，決定蒐購的重點和陳列的先後秩序，「買這個而不買那個，掛張三的畫而不掛李四的……」，假若選擇是天經地義的前提，這個選擇的尺度，很難獲得一致的同意，往往成為責罵詬病的主因。

四月一日法國《費加羅報》（FIGARO）〈文化版〉的藝術主編讓・馬利・答塞（J. M.

下面先聽聽答塞先生的道理：

我們法國戰後的抽象派大師怎麼都見不到了呢？巴然（Bazaine）、馬內謝（Manessier）、埃斯特伏（Esteve）、散傑（Singier）、勒‧莫阿爾（Le Moal）、百多勒（Bertholle）、黑茫（Helman）、雨巴克（Ubac）、塔爾‧科（Tal Coat）、比斯耶（Bissière）等等都看不到，讓我們的現代藝術館這一搞，法國倒像患了「藝術貧血症」了。把維亦哈‧達‧斯瓦（Vieira Da Silva）和培彥（Bryen）的畫擠到一個漆黑的角落裏掛著，沃爾斯（Wols）的畫只掛一張小品湊數。雕塑部門更是欺人太甚，耶爾曼‧里謝（Germaine Richier）的作品一件也不擺。整個一代法國藝術輝煌的創作就這樣擱置起來，太過分了！太過分了！

❶ 巴提斯‧提嘎諾先生（P. Trigano）是塞納河左岸一個前衛畫廊的老闆，也是五十年代繪畫專家，特被《費加羅報》羅致為現代繪畫顧問。

Tasset）以「龐畢度中心罹患貧血症」為題，抨擊該館現代畫的陳列政策，並以大半版的篇幅登出現代畫評論家提嘎諾（Patrice Trigano）❶的一篇長文：〈被犧牲的巴黎畫派〉，以咄咄逼人的口氣，責問現代美術館館長多明尼各‧鮑若（Dominique Bozo）的展畫原則。

美術館不是給時尚運動立碑啊！像鄉巴佬似地在美國人面前自慚形穢！當然也不是非去捧自己的藝術家不可。美術館的立足點應該稍高一點，可以看到全局。最可悲的是法國自我信心的喪失，自己不再相信自己的能力。我們感到遺憾，這也是大家的遺憾。

提嘎諾先生的口氣更不客氣：

（……）那麼，結論只有一個：也許時間的距離還不夠遙遠，使我們無法明確地選擇〔藝術作品〕來代表二十世紀下半紀的前段美術史。事實上，不同的美術館館長似乎都是根據自己對這個問題的看法去幹的。

顯而易見的，多明尼各・鮑若自己對這一段美術史的觀念還不很清楚，如果他有什麼看法的話，恐怕是不怎麼把法國戰後的藝術創作放在眼裏的。

譬如說吧，為什麼硬把一九四五到一九六○年間的展覽場地分成兩半❷？這種展畫

❷ 筆者為了這個問題曾兩次去美術館研究其掛畫情況。據筆者推測，多半出自場地不夠用的現象。四樓展覽場地五分之四被戰前「古典」大師佔去，剩下五分之一的西北角，要展掛一九四五到一九六五年的畫，實在有點勉強，再加上走廊的切割，確實令人感到遺憾。

法讓我不得不想起第一次大戰剛結束時，查理・貝吉（Charles Peguy）說過的一句

話：「我爲法國痛心！」把一個可以展示法國戰後繪畫──一個繪畫史上的巔峰時期

──的大好機會給錯過了。

（……）

鮑若先生的才幹是大家公認的，希望鮑若先生再讀讀讓・巴然（Jean Bazaine）一九

五三年出版的《現代繪畫小記》（Notes sur la Peinture Actuelle），在戰後法國

藝術家的詩意裏浸浸，請他不要再把法國戰後的繪畫當作以紐約爲馬首的鄉下藝術。

那些美國人，憑著高明的宣傳技術，弄得全世界上人人以爲要談戰後繪畫，便非美國

莫屬❸！別來這一套了吧！没那回事。

以上是四月一日《費加羅報》文化版對龐畢度中心現代美術館的抨擊。

❸

提嘎諾先生這話不是無中生有的。在讓・戈萊（Jean Clair）的《美術現況評述》（Considera-

tions Sur L'etat des Beaux-Arts）一書中曾指出，一九四六年紐約市的現代美術館館長原是

大戰期間掌管國際問題的。這個提名的政治用意，一方面是要對抗蘇俄的文化侵略政策，另一方

面是要向歐洲表示，從此紐約將取巴黎而代之，做國際藝術的領導。其後，五〇年代末，一系列

的國際性展覽中，莫不以支持美國的抒情抽象畫爲宗旨。

三十天後，就在同報同版上，幾乎以全版篇幅刊登了鮑若先生以辭職中的館長名義答覆

以上兩人的長文。題為：「龐畢度中心患的不是貧血病，而是快被悶昏過去了！」。

以誠懇而悲痛的語氣，鮑若先生不厭其煩地細述一個有策略而無法推行的離職館長的心

聲，透露了這個世界一流美術館的危機與其辛酸內幕。

下面是這篇超越了脣槍舌戰範圍的答文的精彩部份：

（……）。在一九八六年的今天還爭論美國畫派的重要性，只表示自己落後了五十年

而已。把美國藝術界中具有代表性的人物與繪畫市場上某些惡劣現象混為一談，簡直

是無稽的想法。不要忘記，當年法國在巴黎畫壇輝煌的時代裏，也有過類似的現象。

一個民族，文化上故步自封會導致怎樣的結果，我們太清楚了！

今天試問唐吉（Tanguy）、杜象（Duchamp）、加爾德（Calder）、曼瑞（Man

Ray），他們究竟是哪個國籍的畫家？難道我們要再回到三十年代，硬把勃拉克

（Braque）和畢加索分成兩派。這個無謂之爭，幸而在一九四七年有讓・卡素（Jean

Cassou）❹，作了總結。

❹ 讓・卡素（Jean Cassou），法當代作家兼批評家。一九四〇年被提名為現代博物館館長，一九

四五年正式上任。

今天在兩百三十多個畫家中容不下二十幾個美國畫家展畫，是件令人沉痛的事。硬說美國藝術是憑藉卓越的市場手段來霸佔全球，簡直可笑。尤其，這話是針對目前西歐美國藝術品收藏最少的法國現代美術館，更不合適。這裏現藏的美國畫，還是在龐畢度中心成立以後的事❺。

提嘎諾先生說：「美國藝術既無根源又無文化傳統。」要知道，紐約畫派的根源，正是西歐由塞尚到勒吉（Léger）的藝術。當年，美國博物館特地到歐洲來收購了這些作品，提供給美國的藝術家，而滋養了他們。在那個時候，他們的作品，法國的美術館是一張也沒有。

五十年代裏，法國的藝術確實發生過危機，但那是藝術分銷與市場的危機。它的起因與法國特有的歷史背景、政治、經濟、乃至於意識型態都有關係，與德國的危機肇因，比如說，就截然不同。

一方面，我們都知道，那時候巴黎畫派唯我獨尊，對正熱衷地尋找自我的美國畫派，

❺ 龐畢度中心成立於一九七七年。早在六〇年代，戴高樂就有意為第五共和國建立一座歷史性的建築物，那時候就擬了一張計畫清單，但一直要到龐畢度時代，才把勃布（Beaubourg）文化中心圈為這個時代的代表建築。這也是龐畢度中心得名的由來。

傲然不予承認，引起的一些反應是：市場的中心轉到紐約去了。由於法國的政治獨立，也引起美國某些收藏家的猜疑。另一方面，是法國當局和一般社團對現代藝術──包括對巴黎畫派──的漠視，這種內部的落後現象，使我們今天得積極努力急起直追。

但是，我們有什麼辦法呢？

所謂美術館，就是一個大規模的收藏和展覽場地，這兩者之間，尤其在現代美術方面，向來很少能得到協調。近年來，巴黎現代美術館雖做出了不少成績，但這方面的矛盾，還是無法完全避免。

我也想請答塞先生到美術館的後臺來看看，看看版畫部收藏的空間，看看裝框、掛畫、和復修單位的職工人員，他們工作條件之差、收藏部門圖書室之偏促、學生及研究人員在何等惡劣的條件下閱讀別處所沒有的檔案資料。我要請答塞先生來親眼看看，館內研究人員工作的所謂「收藏品資料室」，不過是走廊當中一張一米見方的桌子。

這些都是不甚體面的事實。我常聽到反駁的說法：「中心有的是錢！」不錯，但是現代美術館沒錢。一般人常常忽略了美術館舉辦特展以外更重要的使命──那就是要嚴

肅地正視上面所說的種種物質條件，要有抱負遠大的政策，為發展現代美術（不單單是法國）而工作。正當西德每年在各大城如杜塞爾多夫（DUSSELDORF）、史圖加特（STUTTGART）、科隆（COLOGNE）……增設新的展覽地；當倫敦的泰特美術館（TATE GALLERY）十年間作第二次的擴張，並在利物浦設分館；當紐約的三座美術館加倍地擴充展覽場地；當紐約的大都會博物館準備在一九八七年開放一座空前的二十世紀美術館時，你們可知道，巴黎仍只依靠那座雖負盛名，卻僅擁有一九四七年時代展覽空間的美術館。一般人往往忘記了現代美術館由東京殿遷到龐畢度中心來時，並沒有增加現代作品部門的展覽空間。目前各地的現代美術館都以設分館的方式來解決陳列的問題時——如瑞士的巴爾（BALE）、夏佛豪生（SCHAFFHAUSEN）、沙奇及龐札收藏（COLLECTIONS SAATCHI ET PANZA）……，而巴黎卻將從羅浮宮——不久卽將成為所謂「大羅浮宮」，好一個時代的諷刺——抽出一大部份收藏，開設一座以十九世紀為主的美術館。而相對的，它的現代美術館不久就不再能應付十年前交下來的使命了。（……）今天政府的文化政策應當輕巧而靈活，不是袖手不管，寧可採用合同性的支持辦法，不必多加干涉，不要似雅各賓式的分散❻

❻ Systeme Décentralisateur-Jacobin，雅各賓為法國大革命時期的一個激進政治組織，後來分散在民間。

耗費財力，到頭來卻沒法重新調整。

這些都得要我們先對現代文化財產政策有個明確定義，先把時下所需，釐出清單，再斟酌龐畢度中心，看看能在其中扮演什麼角色。我在前面已經說過，現有的「國立美術館」的定義已經過時了，僅僅「國立」（NATIONAL）這個名詞，就讓每個國民覺得自己有權要求，而這個「國立」機構就得什麼都做。一個位置適中的美術館在健全而目標清楚的情況下，應當是國際間不可少的交匯中心。（……）

「現代性」（LA MODERNITE）這個觀念產生於十九世紀，始於莫內、塞尚及印象派諸家所開創的形式中，一直延續到畢加索、波納（Bonnard）、馬諦斯。因此，過去巴黎的現代美術館是以「莫內到畢加索」為上下限。龐畢度中心成立十年了，現在已具有相當的聲望與觀眾，是可以成為法國，乃至於歐洲目前所迫切需要的一個當代美術活動中心。然而當我建議把二十世紀的「古典」作品移至「奧爾塞美術館」（MUSEE D' ORSAY）❼，有人便提出反對，因為這一來，現代美術館的精華都給搬空了！他們不但幾乎全忘了龐畢度中心設立的宗旨，而且對當代繪畫也完全缺乏

❼ 即上文所提的十九世紀美術館。於一九八六年十二月揭幕。

信心。當代藝術是充滿活力與變化的，需要較寬大的場地，更多的空間，以呈現百家爭鳴，賦予它們更大的生命力！

以上是鮑若先生答文的重點，一個關心藝術活動的人讀到這裏不得不嘆息。報紙的抨擊絕不是鮑若館長掛冠而去的主因，辭職的後面隱藏的，不是單純的人事問題，也不是經費預算問題，而是法國文化界的一個癥結──窄狹的保護主義和反美情緒。尤其是後者，二次大戰結束以來就頑固地蓬勃在中產階級圈子裏，有人稱之為「幼稚的反美心態」，因為這種反美，與共產國家因意識型態而反美不同，也與第三世界因為美國文化氾濫而引起的反美不同。這種法國式反美情緒，是既不認識美國，也不想認識美國，認為反正美國佬都是牛仔老粗，美國沒文化。就右派或法共的說法，「美國藝術家在國際上的勢力，還不都是中央情報局一手培植的。」⑧

這種固執而幼稚的反美心態，曾受許多有識之士的詬病，但已根深柢固。小則造成許多美國觀光客的不方便；嚴重的，就在評論國家文化政策上造成影響。

⑧ 五月九日課後，與同事二十世紀繪畫教授勒本金先生（J.C. Lebensztejn）談及《費加羅報》評龐畢度中心之事，勒本金先生感慨而發之言。

巴黎國立現代美術館，是在一九七七年自鐵塔對面的新古典式建築的東京殿遷到龐畢度中心來的，佔了龐畢度中心一層半的空間（四樓及三樓的一半）。當初陳列的特色是架空的頂篷和活動的屏風，調動雖靈活，卻容易給人草率粗糙的感覺。十年下來，這些活動的頂板與粗糙的臨時裝潢，已愈來愈不能令人滿意。因此，一九八二年鮑若館長動用了三千萬法郎的預算，重新裝修展覽場地，改活動屏風為固定牆面，燈光柔和，寬敞而不失親切，大大提高了展覽場的素質。不幸的是，展覽面積不但沒增加，也許還因走廊的切隔而略有減少。怎麼辦呢？於是展覽的優先權給了一流大師：馬諦斯、米羅、畢加索、勒吉、康定斯基⋯⋯與最新收購的作品：巴爾杜斯（Balthus）、帕洛克（Pollock）、阿曼（Arman）等，原掛著的法國戰後的許多作品，都被請入了地下室，雖說明每三個月換一次，但紛紜眾議，四面八方的批評使鮑若先生難以招架⋯

「巴黎是被紐約給催眠了！」

「巴黎現代美術館患了貧血症！」

龐畢度中心眞得了貧血病嗎？不，購買經費七年來增加了三倍，地窖的寶藏都快塞不

❾ 一九七七年爲八百萬法郎，到一九八四年已增加到二千三百五十萬法郎。展覽的作品不到兩千件，地窖所藏的已超過兩萬件。

下了❾，這個龐畢度中心的現代美術館是得的悶昏病，才蓋不到九年，已經不夠用了，真為難了這個二十世紀的現代美術館！

《當代》三期、一九八六、七月

# 蘇俄印象派精品初現美洲

## ——兼談博物館文化消費角色

### 罕見的蘇俄印象派精品初現美洲

一九八五年十一月，美國雷根總統和蘇俄秘書長米蓋爾・戈巴契夫在日內瓦的高階層會議中，簽定了一項文化交流協定，兩國首領面對面的會談，把美蘇間多年的冰凍關係融化成一股暖流。尤其難得的是促成了一九八六年，兩國間的現代繪畫交換輪迴展。蘇俄自莫斯科的普西金美術館和列寧格勒的隱庵室博物館（The Hermitage Museum）❶中挑選了四十件

❶列寧格勒的隱庵室博物館（下稱隱館）與巴黎羅浮、倫敦不列顛、紐約大都會博物館齊名，是世界四大博物館之一。「隱館」原爲皇家收藏，一七六四成立，一八五二年改爲對外開放的美術館。館址原爲沙皇的舊皇宮，二次大戰後一再復修，以宮殿式陳列室著稱於世。富麗堂皇的宮殿建

（註文轉下頁）

印象主義及初期現代畫作品，相繼在美國華府美術館、洛杉磯美術館及紐約大都會博物館三處展出。美國方面則自華府美術館中選出四十幅現代繪畫，另外加上一百二十七件選自阿蒙・哈墨（Armand Hamer）私人收藏的繪畫與素描，運送蘇俄，在一九八六年的二月至十二月間輪迴展出。這是美、蘇間首次官辦交換展，也是美國領土上第一次大規模的展出蘇俄的國家收藏，不能不算是一件值得記載的事。

作為印象主義及現代藝術發源地的法國，其本土對這時期作品的收藏並不能令人滿意，而在與歐陸文化相對的邊陲地帶的蘇俄、美國，卻有幾位有眼力的收藏家❷，以個人財力蒐

（註文承上頁）

❷　築以外，「隱館」的文物收藏也是首屈一指的，自古希臘、羅馬、埃及、黑海沿岸的斯基泰（Scythes）藝術到中歐繪畫、東方正教聖像、版畫、素描、古錢、掛毯等兩百七十萬件文物，分別陳列於隱庵室老館（Vieil Ermitage）、小館（Petit Ermitage），新館（Nouvelle Ermitage），及多殿（Palais d'hiver）中，展覽總面積約五千平方公尺。莫斯科普西金美術館（下稱普館）的收藏也不弱，尤以地中海一帶的收藏出名。值得一提的是普館為彌補其對歐洲中古及文藝復興時期作品收藏之不足，特把許多文物以複製模型或複製塑像方式展出，使藝術史的演進歷程不因某一些文物的缺失而中斷，就美術館的社會教育意義來說，有不可忽視的價值。

蘇俄的畫商世家：Tretyakovs 及 S.I. Shchukins（一八五四——一九三六），I.A. Morozov（一八七一——一九二一），莫洛左夫兄弟：M.A. Morozov（一八七〇——一九〇三），於世紀初屢次去巴黎收購印象主義和初期現代繪畫。

集了大批現代繪畫，成爲今日美、蘇兩地的國寶。

美國的印象主義時收藏早聞名於世，而蘇俄自我封閉半個多世紀，與歐美各地作交換展還是最近二十年的事。這次美、蘇動員雙方國家美術館來策劃，由醞釀、籌備到推出，歷時數年之久❸，收藏家阿蒙・哈墨與華府美術館的大力推動，固然是一個重要因素，而蘇俄方面的重視也不在話下，使這次展覽遠遠超越了高階層會議席上錦上添花的性質。若說美、蘇兩大超級強國在原子武器與太空競賽之外，另闢場所以較長短，也不爲過！

## 失落的印象主義世界

自蘇俄普西金美術館和隱庵室博物館中挑選出來的四十件作品❹，不僅僅是印象主義和

❸ 一九八三年六月，蘇俄的印象主義繪畫在瑞士盧葛諾（Lugano）Baron Heinrich Thyssen-Bornemisza 的別墅展出，華府美術館長和阿蒙・赫墨千里迢迢趕去參觀，那時候美方就有了與蘇俄作交換迴展的動機。此後，一九八四年三月，赫墨以私人收藏的達文西作品借送蘇俄展出，也是在爲後來的交換展鋪路。

❹ 四十件作品是莫內三件，雷諾亞三件，塞尙八件，高更九件，梵谷三件，馬蒂斯六件，畢加索八件。其中除了高更的〈獨木舟〉，畢加索的〈靜物與頭蓋骨〉，馬蒂斯的〈對話〉三幅是初次「出國」以外，其餘諸畫都曾先後分別在瑞士、加拿大、南美、法國、日本等地展出。

現代繪畫中的精品，從史料的角度來看，可以說是十九世紀七十年代到二十世紀的二十年代的五十年間，以法國為中心的現代藝術在不同階段的代表作品。比如印象主義早期，雷諾亞（Renoir）的〈青蛙澤〉（La Grenouillière），莫內的〈園中的婦人〉，便是六○年代和七○年代的沙龍作品，與兩位大師後期的風格略有差異，更能表現出戶外光線的客觀景致和無拘束的筆觸效果，流露出戶外光畫家又一次發現大自然的欣喜。

這種明亮欣喜的畫面，往往會引起時下歐美人士的懷舊情懷：塞納河畔，打著陽傘閒步的窈窕淑女，水中泛舟的喧譁戲謔，還有蒙馬特（Monmartre）的巷景，都是失落的印象主義世界。

同樣的氣氛可以在雷諾亞的人像畫中感覺到，〈黑裝婦人〉（一八七六）便是這種印象主義對人物神情撲捉的典型模式。至於〈蒙吉宏花園〉（一八七六），〈蒙吉宏之橋〉（一八七六），則代表了莫內晚期裝飾性走向的風格。

梵谷的〈阿赫勒劇場〉（一八八八年十一月）與〈監獄的內院〉（一八九○），正好反應出三十六歲的畫家初抵阿赫勒（一八八，十月二十日）的樂觀歡欣及半年後身心崩潰，進了聖‧赫米‧德‧波旺斯（Saint Rémy de Provence；一八八九年五月──一八九○年五月）療養院的焦慮與惶恐。穩重自信的筆觸，轉化成神經質的曲線，使人怵目驚心。

〈監獄內院〉是梵谷身心崩潰，進了療養院後所作。〈阿赫勒場劇〉畫中穩重自信的筆觸，一變而為神經質的曲線。

畢加索的《馬卡諾之女》（一九〇五），《三女像》（一九〇八），《屋與樹》（一九〇八），是一九〇四定居巴黎初期時作品。反映一個才氣橫溢的西班牙青年，初抵法國，在艱困的物質壓力與國際大師的影響下，不亂步伐的成長時期。

馬諦斯的《金魚》（一九一一），《水田芥花與『舞』》（一九一二）；塞尚的《艾克斯大松樹》（一八九五——一八九七），《橋與地》（一八九五——一八九八），《聖‧維克多山》（一九〇四——一九〇六）都是野獸主義和立體主義所標榜的純視覺美學中的典範作品。

高更的畫共有九幅，占全展覽作品中幾乎四分之一的份量，而且幾乎全是一八九一年去大溪地以後所畫。這個質與量的比重不是偶然的，近兩年來高更及其周邊畫家——那比畫派（Les Nabis）諸家，再度引起美術史學者的興趣。不久即將在法國出版的《高更著作全集》就是一個例證。九幅作品中，最引人注目的有《大溪地田園景》（一八九三），《她的名字是 Vairaunati》（一八九二），《死樹》（一八九二），《妳妬忌嗎？》（一八九二）。這幾幅畫全是第一次大溪地時期作品，是高更藝術創作的黃金時代——一種成熟的風格加上快樂的生活。無論造型，用色都能得心應手，毫不費力的把大洋洲神話的恐懼、象徵、迷信揉合在熱帶林的繁茂與濃鬱之中。

馬諦斯的〈水田芥花與「舞」〉（下圖），塞尚的〈艾克斯大松樹〉等，都是野獸主義和立體主義所標榜的純視覺美的典範。

# 博物館的文化消費角色

七個代表畫家，四十件關鍵作品，五十年的現代美術史，這樣的一個博物館巡迴展，是具有一定的文化教育意義。然而這次的美、蘇交換展因為在舉世矚目的高階層會議上簽定，便擺脫不了裝點政治門面的作用，而雙方選擇了印象主義及早期現代藝術中的知名畫家為展覽對象，又反映出這個政治宣傳還得顧慮到大眾的文化消費胃口，充分流露了當下博物館的多元功能。

假若檢討博物館的成長過程，由人類拜物、擁有癖起家的私人收藏開始，經過一六七七年英國牛津第一所公開博物館的設立，到今天的文化消費性、乃至生態性博物館，博物館的形象及其所扮演的角色，實在有加速邅變的現象。

原則上，博物館向全民開放，似乎應屬於全民，而事實上，卻僅屬於那些熟悉這種文化規則，而且懂得玩這種文化遊戲的人。這種情況由於近年來西歐的博物館危機而尖銳化，普遍引起博物館業內、業外人士的注意。博物館究竟有什麼用？它以何為宗旨？！當一切社會體制都積極指向教育目標時，博物館仍停留在歷史遺骸的陵墓階段嗎？若不然，它又應該具備

何等條件來應付這些新使命？這個問題牽涉到一個社會制度，以及這個制度所觸及的各層面的問題。

以收集、保存、陳列起家的博物館，早已超越了「存寄」文物的原始功能。貯藏文物的同時，也貯存了人類的知識與智慧，進而成為知識與智慧的代表。代表知識與智慧，便形成一股力量，也因此而成為政治、社會體制的一環。

博物館是「收集具有歷史、技術、科學及藝術意義的文物，再加以分類以達到貯藏及公開展示目的的機構」。這個法文羅貝大字典上的定義，肯定了博物館靜態的功能，卻忽略了它動態的、積極的、社會性的一面。

人類經驗的累積一部分靠文字及口述，另一部分靠物件的保存，以這種方式把過去與現在連接起來，透過物證（Témoin）保留人的生活足跡與經驗，在某一個程度上是人本身的持續，換句話說，是拒絕「死亡」的絕對性，是要把握住瞬息即逝的「現在」，是要把「時間」藉「文物」包裝起來。不過，在貯存文物之外，還要加以分類整理，因為這是人類知識與智慧累積和演進的方式。人類知識的累積與技術經驗的傳遞，要依靠這種知識遺產，也就是藉著物體上面及物件本身所代表的人的痕跡，人類的學習要依靠這種知識遺產，而知識遺產也

藉著文物而延續下去，這是博物館功能的積極面。因此博物館的多元功能——貯存（收集、

保護、恢復）及教育（展示、觀摩、分析）是無須置疑的。不過事實上，大多數的博物館是「貯」而不「展」──因為文物展示要耗費巨大的人力財力；或「展」而不「示」──因為百分之九十九的收藏仍冷凍在地窖中，長期展示的僅占極少部分，當然更談不上積極面的社會教育功能。以法國為例，從地方性的到國立的博物館，其陳腐蕭條可以說是普遍現象，只有極少數例外能得天獨厚，如巴黎市區中心的羅浮宮博物館及瓦賽宮花園內的印象派美術館（現已由歐塞美術館取代）。它們若能有摩肩接踵、門庭若市的現象，還多虧觀光事業的帶動。姑且不論觀眾的實質動機與藝術水準，僅僅以這些博物館能與凱旋門、鐵塔齊名，而成為家喻戶曉的遊覽勝地，已屬不易之事。

事實上，有鑑於博物館的危機現象，戰後新興的博物館都走向多元及文化消費路線。以現代藝術知名的龐畢度中心就是一個典型的例子：七萬平方公尺的面積提供了一個大眾文化消費場所，除了現代美術部門之外，還有一座佔地兩層樓的開架式圖書館（吸引了四分之三的青年讀者觀眾），一個工業設計展覽場，一個電影欣賞廳，一個音樂研究中心，一個幼童圖書部門，還有一個相當全備的聯鎖書店。至於咖啡茶室與餐廳，更是取代了單調的休息長廊而別具風味，這一切儼若一座現代商場。在一個風和日麗的週末假日，缺乏餘興節目的家庭不妨攜兒帶女，全家前往現代美術一遊，是可以各得其所而皆大歡喜。

# 二○世紀的凡俗教堂

博物館狹窄而僵硬的運作方式必定要轉爲開放靈活。在硬體上，打破宮殿式、城堡式的封閉建築形式，內容取材上，廣面開拓，展示運作針對全民，既是休閒、娛樂、觀光的對象，也是教育實習、工作的場所。作爲意識型態的工具而言，博物館提供了一種社會文化模式，這種文化模式在戰後四十年的消費掛帥下，已染上濃厚的文化消費色彩。

有人把加速成長的博物館建築叫做二十世紀的教堂，是取自廣義的教堂爲「神的形象投射」這一定義，而認爲博物館已取代了教堂的功能。假若中世紀的西方教堂果是具有「神的形象投射」、「提昇凡人精神生活」、「教育凡俗羣眾」等作用，那麼，二十世紀確實沒有比博物館更具有「教堂性」的建築物；不過就博物館的文化消費角色看來，也許更應該叫它做「二○世紀的凡俗教堂」吧！

《當代》十五期、一九八七、七月

# 文化疏散與藝術基金

## ——當前文化政策中的一個法國經驗

一個優先、便是藝術創作；

一個啟示，便是文化疏散

法國中央集權有其深厚的歷史背景，兩百多年以來積重難返，不但影響到經濟發展及行政運作，即使在教育文化上也難有健全的配合。第二次世界大戰後，在經濟重建的整體計畫下，地方發展一直是第五共和的一項重點目標。直屬行政執行系統下的一個跨部組織（L'Organisme Interministériel）——「國家領土整治及地方規劃會」（D.A.T.A.R.）❶，就以疏散權力重心，調整地方經濟社會建設為宗旨。但是，在這樣一個長程的國家建設計畫中，藝術發展，尤其是造型藝術是相當落後的一環。

❶ D.A.T.A.R. 之全名為 Délégation à l' Aménagement du Territoire et à l'Action Régionale。

地方文化如何肯定其存在實體？雖然它在法國中央體系的傳統下，一向代表一種政治意識（Prise de Conscience Politique）與政治行動對象，然而，久居落後地區的邊緣心態豈能一時調整過來，所謂的地方文化早就染有一層濃厚的「地下」與「自衛」性色彩。一「巴黎與法國沙漠」（Paris et le Desert Francais），這是一個自嘲卻眞實的形象。一個沒有自己國家爲腹地的巴黎藝術界，端賴國際性投資（包括藝術家創作與畫商資金）是極不可靠的，三十年代由美國經濟危機及戰後國際市場重心轉移在巴黎所造成的藝術蕭條，都證明了這種缺陷。一九八一年，社會黨由五十年的在野黨一躍而爲執政黨，新任文化部長爲雅克・朗（Jacques Lang），文化藝術界一時充滿希望，各方面提意見、提計畫，頗有「六八・五」大鳴大放的局勢，在一九八二年的「脫希報告」（Le Rapport Troche）❷，發表後，當年的六月二十日，文化部長頒佈了七十二項措施。猶如雅克・朗自己所說：「一個重要的文化政策，不僅要措施來配合，它還代表一種精神。」❸，換句話說，七十二項措施指向一個優先——那便是藝術創作，一個啟示——那便是文化疏散，一個關懷——建立藝術家

❷ 「脫希報告」是由米歇爾・脫希（Michel Troche）所主持的「脫希調查小組」（Commission Troche）在經過數月的諮詢調查後，所作的有關造型藝術之實況檢討。

❸ 夏呂莫（J.L. Chalumeau），《當代藝術》，Paris, U.G.E. 1985. 頁四一。

與大眾間更豐碩的關係。

「當代藝術國家基金會」（FNAC），以下簡稱「國家基金會」與「當代藝術地方基金會」（FRAC），以下簡稱「地方基金會」，便在這種氣氛下成立的。一九八二年六月開始，在法國二十二個地方行政區（Regions），先後成立了二十二個地方基金會。

## 宗旨、組織及運作原則

基金會的原則是地方與中央提供對等基金，若地方籌到一百萬，則代表中央的「國家基金會」也提供一百萬。政府並積極修訂稅捐法，鼓勵地方上工商集團主動捐助④，促使地方上的直接參與。

基金會以購買當代作品為宗旨。在基金會成立以前，法國全國的購買經費不過三十萬法朗。在一九八二年基金會成立的第一年，中央撥款兩千兩百萬，作示範性的表態，當時地方上僅提供了四百萬，但在一九八三年，對等基金的原則正式運作，雙方各自提供一千七百

④ 新修訂的〈工商業捐稅法〉，允許藝術基金捐助列入業務報銷帳目。

1690年的美術館規模。

萬。總共便有三千四百萬，一九八四年的基金總額爲三千一百萬。每年的基金不等，但總的說來，基金會代表的資金總額，是這以前法國所能花在當代藝術上總經費的一百倍。一九八五年電視記者戴克斯（Pierre Daix）❺曾在「藝術之願」的電視節目中報導基金會的成果——三年之中，基金會曾向一千零七十七位藝術家收購了約五千件作品（二○九三張繪畫，包括版畫與素描，六八一件雕塑，一六九件攝影）作品的收購大約一半透過畫廊，一半與畫家直接交易。

基金會的組織依地方略有出入，但原則一致，其執行與決定權在審議小組。審議小組由中央及地方雙方提名同數的審查委員組成。有的地方並設有「購買諮詢技術小組」（Comité Technique Consultaif D'acquisition），處理一些查詢工作。

購買的尺度是放在作品本身，不考慮作品以外的歷史資料及個人因素，否則便會與當代藝術基金的宗旨相違。然而，正因爲購買的標準是放在一個不可確定的「水準」與「藝術性」上，審議委員們個人的趣味便有相當大的影響。至於地方行政首長的干預，委員間偏私的人情作風，購價不議而過於高昂，購買之錯誤等等也屢屢成爲各方詬病的對象。下面就基

❺ 戴克斯（Pierre Daix）主持電視第二臺，每月一次的「藝術之願」（Desir Des Arts）節目。

金會三年來在運作上所產生的問題分別討論於下：

## 藝術創作有了管理員

審議委員們的聘請，是基金會的一個關鍵問題：一些「年高望重」的委員，被認為趣味不夠「時下性」，所選的作品與「當代藝術」起碼差了五十年，另外一類是以「公務員」的趣味來選作品，其後果也被認為不堪設想。三年下來的灰色主義與懷疑論的觀點都集中在審議委員們的身上。席耐得（P. Schneider）在一九八三年四月份的《快訊》週刊上批評官方代表人數過多而能力不足，會導致基金會所指向的藝術創作在行政枷鎖和官方趣味的雙重壓力下窒息而死。

具有現代博物館館長及藝評家雙重身份的讓‧戈萊（Jean Clair），也在一九八四年十二月十五日的《解放報》（La Liberation）上，以「法國銅錢基金會」（Fric-FRAC En France）❻為題，諷刺基金會之運作。讓‧戈萊懷疑官方性人物在基金會中作審議委員的真

❻ Fric 是俚語，指銅錢，FRAC 為基金會縮寫，"Fric-FRAC" 有諧音之趣與雙關內含。

實作用，他們除了以購買成衣心態來購買藝術作品之外，又還能做些什麼?!

讓・戈萊本人是科班博物館教育出身，對博物館行業有一個認同──就是拮据的物質待遇，優越的文化素養，默默地為文化事業耕耘。然而新進的博物館人員卻不同，他們不僅有優厚的待遇，還掌有巨額基金之使用權。而相對的，對國際藝術行情一無所知。最明顯的一個例子，根據讓・戈萊之文[7]，是在十二月間，一位基金會委員打長途電話到巴黎某畫廊，對老闆說：「我要買一張達比也斯（Tapies）的畫，在年終以前我得花掉一筆錢，你手上有沒有一件××價錢的作品?」，這便是所謂的閉著眼睛買畫。

讓・戈萊認為昔日博物館長或負責購買藝術品的人是以競試方式選拔，保證了這些決策人士的文化水準和某一程度的民主涵養。而新任用的官員們，尤其是基金會內的代表們是來自沒有一定標準的「文化工作單位」，他們的文化素養很難超過一般大眾媒體或專業雜誌的報導，把通俗而俚語化的「獨家新聞」與藝術辨識混為一談。他們可以不負責任的態度買進價值可疑的作品，這與一位私人收藏家的態度大不相同。一位收藏家默默地尋訪藝術家、畫廊，小心翼翼地購買作品，除了興趣之外，還有一種素養和勇氣。而「公務員式的委員們買

[7] 同註[3]，頁五九。

進粗俗惡劣的作品，可以作為社會藝術學家們的標本資料，但不是藝術。假若真要鼓勵藝術創作，最好另外找一套方法。假若想學美國，也得學人家好的一面，比如以稅捐方式鼓勵工商界及個人對藝術的贊助等……」[8]。

就在讓・戈萊發表這篇文章的時候，法國政府正在通過一項藝術贊助減稅法案，公司法人可以將藝術贊助費用視同廣告費用報銷，這一項重要的捐稅修正條款證明了中央以典章制度來鼓勵藝術的用心。

至於基金會委員們對藝術品的鑑賞能力問題，讓・尹夫・貝轟（Jean-Yves Bainier），曾以當事人的身份在一九八三年九月的《藝訊》（Arts-Info）上，回辯席耐得之評[9]，無異提前呼應了讓・戈萊之說：

五年前我被提名為地方藝術顧問時，當代藝術地方基金會尚未成立。成曾榮幸地參加過阿爾沙斯（Alsace）省的藝術基金會籌備工作。我對閣下文中所提出來的『藝術創作管理員』一詞極感興趣，在一個荒謬而無效能機器中作為一個小齒輪的我，很樂意以我個人在阿爾沙斯的一點經驗說明我對閣下見解的興趣。

[8] 同註[3]，頁六〇。

[9] 指席耐得（P. Schneider）在一九八三年四月份的《快訊》週刊上發表之文。

由中央及地方雙方提名而組成的委員會實在有成員過多之嫌，起碼有十四名，除了文化部三名極無能的代表（我承認是其中之一），及一名對當代藝術有興趣的民意代表之外（真是無所不包），還有目前在美術館負責當代藝術部門行政職責的人（但這就擔保他們的能力嗎？）還有一個藝術批評家（很少去巴黎），一個藝術史學家（來自大學），一個收藏家（基於地方的觀點，只想與巴黎抗衡），最後，兩個當代藝術派別中的代表（他們的固定觀念，便是收購一些微不足道的作品）。

然而這樣一個皆大歡喜的組合，假若每個人都在彼此不同的趣味下堅持一己之見，也就不會發生太大的弊病，然而，事實不是如此，最糟糕的，是這些人竟認真討論，相互尊重對方的意見，他們請畫商提供意見，到史塔斯布赫（Strasbourg），科勒馬赫（Colmar），法蘭克福（Francfort），蘇黎士（Zurich），巴黎各大城去訪問藝術家，一次一次的看過之後再作決定。真不敢相信，一個公共資金的支用是依據這樣一個無能團體的意見和一個驚人的銘言——買作品，不買作者。換句話說，除了對大作品有興趣之外，對所有只要是原作，只要其品質及時下性得以肯定的都一視同仁。當然，我們這羣天真的人從不知道什麼是藝術市場，無論你怎麼喊價都無條件接受……。

可惜閣下可敬的文章發表得晚了一步，因為阿爾沙斯驚人的購買數量已不可挽回，這

個錯誤已經造成。而且，這一切，不久即將公諸於世，一旦作品管理會（因為那些基金會藝術委員們並不管理）接受了這個提案，這些作品即將集中起來（是真的，他們的無知到這個程度），在年終的一次規模展覽會中展出。

——讓・尹夫・貝耝・地方藝術顧問⑩

除了上述對審議委員們的藝術涵養表示懷疑，對他們在國際藝術行情的無知加以詬病之外，其他的批評大多集中在基金會的運作和處理方式上。

## 伙伴交情與反美術館之嫌

《藝術新聞》（*Art Press*）曾在一九八三年夏天刊登兩類責議：第一類為伙伴交情——弗朗勃蘭（Catherine Francblin）指責南部寧莫（Nime）美術學校校長——維亞拉（Viallat）買進大批畫廊朋友的收藏。佛亥（J.M. Foray）——一基金會委員提名某畫廊老闆為顧問等。因此，當年九月號的《美術雜誌》（*Beaux-Art*）中就有莫白（Frank Ma-

---

⑩ 同註❸，頁六二。

1699年的羅浮宮。

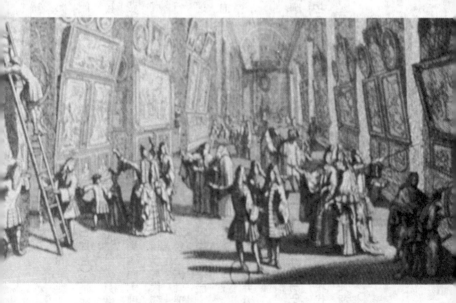

ubert）撰文，認爲基金會的審議委員們已無法洗清他們濫用職權及「伙伴交情」的嫌疑。

第二類的指責是認爲基金會有反美術館之嫌，持此論者貝俄女士（M. C. Béaud）是當時都隆（Toulon）美術館館長，後來轉到民營的卡爾鐵（Cartier）基金會當負責人。貝俄女士的論點是美術館當前的缺陷不過是經費不足，假若把「基金會」的經費撥給了美術館，則法國早就有了一流的美術館，因此：『最好是解散「基金會」這些受挫失敗而不該以當代藝術專業者身份出現的一輩，讓美術館去執行其職權內的事。倒也許可以讓「基金會」去管理政府法定1％的公共藝術基金，去處理街道、房屋的牆壁、環境中的雕塑、噴泉等，這樣，「基金會」也可以更有效地發揮其功能，而不致於有反美術館之嫌』[11]。

這裏「基金會」的委員們不但被貶爲「有挫折感」的一輩，還被控訴扮演了「反美術館」的角色。

然而在這個文化事業中，美術館究竟應以何種姿態出現？根據愛迪・德・維爾得（Edy De Wilde），一位荷蘭美術館專家（le Stedelijk, Amsterdam）的經驗，管理一座現代美術館是一件極富挑戰性的工作，可以說是目前藝術工作中最難的一種，負責人得要以長遠

[11] 同註 [3]，頁六五。

的眼光來解釋當前的藝術史。單這一項工作就需要相當的勇氣，因爲這樣做就一定會與一些過渡性的流行風氣相牴觸。然而，許多的美術館長不但一味奉承市面畫廊的流行式樣，還時常主動地帶動這些時髦病；他們在典藏之餘，還要積極地證明自己也有藝評家們的那種解釋當代藝術的能力。在這種心態下，「基金會」的審議委員們便成爲「勁敵」了。

貝俄女士在任都隆美術館長期間曾以驚人的效率收購了當代畫家及畫廊的作品，辦過多次新人展，一般人對她的辦事能力及闖難的勇氣極爲嘉許。然而她所做的是不是一個美術館長份內的職務？她也許是做了「地方基金會」的工作。因爲基金會的委員們正是要爲購買難以定位的當代藝術打前鋒，把選購過份「時髦性」與「當下性」的工作交給基金會的人去傷腦筋。美術館還有許多其他任務待以達成。

然而這也並不意味著「基金會」就得跟隨時髦產品，盡收二、三流而毫無希望進入美術館的作品，這一點正是每個基金會的委員們在釐訂收購作品標準時所要澄清的。

補充美術館內當代藝術收藏之不足，以榮譽而實在的方式來認同年輕藝術家們的努力，傳達並解說藝術創作的意義，換句話說，縮短藝術創作與大眾之間的距離，這幾點應該是「基金會」共同的目標，在這個大前提下，「基金會」在購買及處理作品中偶有錯誤是難免的，但不能因此否定其宗旨。

在藝術家的領域中，人有犯錯的權利，假使在三十年代裏也犯了一點錯誤

……

基金會所受到的最大的譴責還是在所收購的作品的品質方面。理事會有沒有採納「購買諮詢小組」的意見？有正面的答覆，也有認爲「缺乏創意與果斷，金錢與年輕人的熱情怕仍不足以抵擋小心謹愼的情緒與遲來的一見鍾情」⑫。讓‧戈萊的意見就屬於嚴厲的一類。這些批評嘗把基金會的籌劃人──莫納里（Claude Mollari）惹火了，他在電視訪問中作了下面的答覆：

有人說『基金會』亂買亂展，這是不正確的。我之所以這機說，是因爲基金會是由有學之士主持。他們是藝術評家，美術館長、收藏家、是來自藝術界的人士、也許主事人是新的一代。幾乎有兩百到三百人，以前不在這個圈子裏的，現在都掌有訂購的權利。他們買進來的是絕對知名的畫家，我是指埃里翁（Helion），蘇拉吉（Soulage）。他們也買年輕畫家的作品，在這方面，是可能犯錯的，我強調在藝術中人有犯錯的權

⑫ 一九八四年，十二月十五日，《解放報》。

利。假若在一九三○年的時代也犯一點錯誤：二十二個基金會買進二十二件馬蒂斯，二十二件勃拉克，二十二件畢加索，那麼這些馬蒂斯、勃拉克，畢加索今天是在法國美術館中，就不致跑到美國的美術館裏去，而今天也不致於要耗費巨款去收集一些法國畫家的作品，國家文化財產也早就可以累積起來了。所以我說，我希望花點錢，因為三千萬法朗在國家總額預算中不算一回事，然而可以對年輕的一代作一個很好的投資。當我們買許多五千到一萬法朗間的作品時，肯定是會犯錯誤的，然而，我們也可能像中彩票一樣，中個大獎。總之，是為了充實我們的文化財產，而這種開支是無可比擬的⑬。

莫納里的話中肯而有立場，在法國只有當作品達到某一個價格後，才會有人收買，不然他們寧可把這錢用去買傢俱。而基金會正是針對著這個保守謹慎的中產階級心態而設。

## 對藝術市場的刺激作用

⑬ 一九八五年五月十九日，法國電視第二臺，「藝術之願」節目。莫納里在進文化部任藝術顧問之前曾任龐比度文化中心執行秘書。

地方藝術基金會的長期投資目的與畫商們商業操作行為不盡相同，但是基金會在收購藝術作品之餘，是不是也間接地刺激了藝術市場？這一點大概是可以肯定的。勒隆（Daniel Lelong），蒙特蕾（Marie Hélène Montenay），當布隆（Daniel Templon）幾位可以代表「大」畫商們的意見。

勒隆是 Maeght-Lelong 畫廊經理，除了一些技術問題外，對基金會是相當滿意的：

就一個公民的立場看來，文化疏散是一件好事，法國這個中央集權的古老神話是該自各個角度來檢討，就我所知道，在所有的疏散政策中，藝術疏散是最成功的。對一個企業家來說，這引起了我對地方的注意，使我考慮到每個基金會所要進行購買的作品，我們可以向他們提供確實可靠的訊息。由於我們得澈底的瞭解每個基金會的性質，這使我們與基金會間的交易數量，已高達所有畫廊的第一位。

總的說來，基金會的效果是正面的，當然，可批評之處是有的，譬如，基金會有延遲付款的毛病，此外，我們無法知道最後擁有作品的人究竟是誰，是市政府？是省政府？還是基金會？

也有人不無道理的批評說，整批作品的購買往往是一時的決定，展覽會也常常沒多少道理，大部份的基金會沒有照片檔案，也沒有秘書人員建檔。這些批評我都聽到過。

即使這些話都是有根據的，我仍願意把它們撇開。因為一旦有了澎湃的氣象，地方上男男女女以各種不同的方式來豐富他們的收藏，那麼，總會留下一些根本的東西，若有些操作上的失誤，法國的文化財產歸根到底還是富有了，重要的是法國的藝術市場因此而活躍起來。

蒙特蕾是 Montenay-Delsol 畫廊的董事兼經理，她則對基金會的買賣公開加以肯定：我提出一項基金會政策上的主要成績——藝術作品買賣之公開化——買價完全公開，這一點是會留在歷史上的。基金會幫助了法國畫商的投資環境。早在『龐比度文化中心』成立之時就有這種積極作用，雖然『文化中心』在國外的形象不夠生動，對我來說，一九八一年以後的藝術政策是極為重要，它重新給法國一個藝術活躍的形象。』

刺激藝術市場、改變法國在當代藝術收藏上二窮二白的形象，這幾點大致有類同的看法，至於帳目公開，則有不以為然者，因為，一個廉潔而有效率地執行任務的委員會是理所當然之事，沒有一定公開帳目的必要。雖然如此，「國家藝術基金公會」仍公布了一項清單，刊出了所有賣方人名、商號、機關行號、交易性質，類別等，一九八三年的清單竟有七百一十一頁之厚。這個清單也許不能在「質」上保證，但是在「量」上作了交待，從這一點看來，基金會是一個具有開放性的結構。

## 結 語

　　以上來自各方面的意見與批評反應出當前歐美文化政策中的一個法國經驗。我們可以在互駁與辯答中看到一個精神——那就是國家對藝術創作與文化資產的重視，這種認同並落實在一個開放性的基金會系統之下，以靈活的典章制度來鼓勵創作，帶動民間的藝術收藏，活躍藝術市場，這種種在目前臺灣積極推動美術館事業，建立藝術市場制度之初期，有不少值得借鏡之處。

《雄獅美術》二〇八期、一九八八、六月

索

引

# A

# B

E

F

# G

# H

# Z

國立中央圖書館出版品預行編目資料

形象與言語：西方現代藝術評論文集
／李明明著. --初版. --臺北市：三
民，民81
　　　面；　　公分. --(三民叢刊;34)
含索引
ISBN 957-14-1845-5 (平裝)

　　1.藝術—西洋—歷史與批評
901.2　　　　　　　　　　　81000057

ⓒ 形 象 與 言 語
—西方現代藝術評論文集

著　者　李明明
發行人　劉振強
出版者　三民書局股份有限公司
印刷所　三民書局股份有限公司
　　　　地址／臺北市重慶南路一段六十一號
　　　　郵撥／〇〇〇九九九八——五號
初　版　中華民國八十一年三月
編　號　S 90012
基本定價　肆元肆角肆分
行政院新聞局登記證局版臺業字第〇二〇〇號

ISBN 957-14-1845-5 (平裝)